名　画　再　现

元代山水画

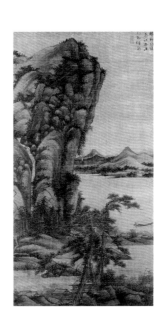

浙江人民美术出版社

图书在版编目（ＣＩＰ）数据

元代山水画 /《名画再现》编委会编. -- 杭州：
浙江人民美术出版社，2015.5
　（名画再现）
　ISBN 978-7-5340-4311-6

Ⅰ.①元… Ⅱ.①名… Ⅲ.①山水画－作品集－中国
－元代 Ⅳ.①J222.47

中国版本图书馆CIP数据核字(2015)第068150号

责任编辑：杨海平
装帧设计：龚旭萍
责任校对：黄　静
责任印制：陈柏荣

文字整理：　韩亚明　杨可涵
　　　　　　袁　媛　吴大红
统　　筹：　王武优　郑涛涛
　　　　　　王诗婕　余　娇
　　　　　　黄秋桃　何一远
　　　　　　张腾月　刘亚丹

名画再现——元代山水画

出版发行　浙江人民美术出版社
　　　　　（杭州市体育场路347号　http://mss.zjcb.com）
经　　销　全国各地新华书店
制版印刷　浙江海虹彩色印务有限公司
版　　次　2015年5月第1版 · 第1次印刷
开　　本　965mm × 1270mm　1/16
印　　张　7
印　　数　0,001-1,500
书　　号　ISBN 978-7-5340-4311-6
定　　价　86.00元
如有印装质量问题，影响阅读，请与承印厂联系调换。

图版目录

元代山水画赏鉴

 蒙古族于13世纪初兴起于塞北，由成吉思汗统一了各部落。此后逐渐强盛，公元1271年，忽必烈建立元朝，定都大都（今北京市）。元朝是中国历史上第一个由少数民族建立的大一统皇朝，在其近一个世纪的统治期间，由于对传统文化并不是太过依赖，因此中国在政治、经济及文化方面一度陷于衰敝状态，文学艺术也因此发生了较大的变化。

 山水画的主导地位在中国画坛上的确立，客观原因是五代的战乱，把有艺术天赋的士人逼到了重山复水之中，从而使他们积累起了搜妙创真的表现手法。特别是皴法的出现、树法的丰富和造境"三远法"的成熟运用，推动山水画登上了画坛的主位。主观的原因是无论是画家和欣赏者都在相对升平的时代，藉山水画以作"卧游"享受的社会需要，决定了这门画科的必然兴旺。

 宋元是山水画经典作品迭出的时期，自然也是山水画大师接踵而出的时期。皴法成熟的标志，即是在这些经典画家及其作品中，推演出了多姿多态的皴法形态。简而言之，董源的短披麻皴、雨点皴，巨然的长披麻皴，范宽的豆瓣皴，郭熙的卷云皴，李唐的斧劈皴、刮铁皴，黄公望的矾头皴，王蒙的牛毛皴、解索皴，倪瓒的折带皴等，无不都是他们与"山川神遇而迹化"的结晶。似乎可以这么说，正是皴法和"三远法"造就了中国风景画强烈的民族特色。

 从此，笔墨技法的成熟和完备、文人参与绘事的积极，使书法内涵和文学意蕴在山水和人物、花鸟画中，得到了充分的渗透。传为王维提出的"水墨为上"的观念，更主动加强了水和墨的相互能动作用。如果说，在熟性绢、纸上运作的南宋水墨交融、连勾带皴的方法丰富了五代、北宋时的湿笔浓墨法，那么，在纸本大行其道的元代，南宗山水的风行，除吴镇犹存北宋遗意外，黄、倪、王三家均擅以干笔皴擦的方法别开新局，影响到明清及明清之后的山水画风。

 至于山水的设色，在"水墨为上"观念的强烈影响下，崇尚董、巨、黄、倪的"南宗"山水成了画坛主流，大青绿和没骨法几成绝响，而大行其道的是淡雅的浅绛法和妍雅的小青绿法，为画家笔情墨趣的表现留下了更多的天地。其实"北宗"山水的艺术价值不容忽视。如果说，文人的参与使"南宗"山水的逸趣得以提升，却是以"破坏"具有本体意义的许多技法为代价的。因此，从一定意义上来说，以法度的严谨性来说，"北宗"山水保持了更多的具有本体意义的技法，是值得重视的。

 元代绘画的发达，突出的是文人画。士大夫的论画标准，以文人画在绘画中为最超逸、最高尚；对于民间绘画，则带有阶级偏见，认为"此画之下者也"。这个时期，水墨写意画的风格显得很别致。此时文人画家进一步提出把书法归结到画法上。赵孟𫖯问钱选何以称士气，钱回答道："隶体耳。"并说："画史辨之，即可无翼而飞，不尔便落邪道，愈工愈远。"这种言论，都表明书法对于绘画的重要作用。对于文人画的另一个特点，吴镇说："画事为士大夫词翰之余，适一时之兴趣。"明确地道出了文人画就是文人读书弄翰的余事，同时要求文人画家要有文学修养。这个时期，普

遍地出现了诗、书、画三者巧妙结合的作品，使中国绘画艺术更富有文学气息，也更富有民族风格的特色。

就绘画的内容来看，山水画在元代最风行。不少有成就的画家，都曾致力于山水画的创作。赵孟頫、钱选、高克恭及称为"元季四家"的黄公望、王蒙、倪瓒、吴镇等，都有较高的成就。王世贞以为山水画在南宋之后，到了元代黄公望与王蒙又是"一变"，表明山水画在这个时期有了新的进展。

元代山水画是中国古代山水画发展到较高阶段的表现。它之所以获得提高，在于画家在创作时，都从自然界的直接感受中获得了有用的题材。元代的山水画家，对于山水自然的理解更为深刻。其直接原因在于元朝建立以后，民族间的复杂关系仍然存在，政治、经济、文化都出现一种特殊的状态。蒙古贵族统治者一面接受包括程朱理学的儒家思想，另一方面又保持他本族原有的一些风尚，因而很难使汉族士大夫接受。在政策上，统治者对汉族士大夫采取分化的办法，一方面给予高官厚禄，另一方面加以镇压，因此使一部分士大夫彷徨徘徊于野，终于苦闷地走向山林，做起隐士。生活比较清苦的文人，多半自食其力，不愿入仕，比较富有的文人，也有变卖田产，抛弃家园，放浪于山水间的。对于蒙古贵族的统治、压迫和歧视，他们采取消极的态度，把内心的痛苦借诗酒来消解。于是在这些画家之中，有的学道，有的参禅，有的既学道又参禅。他们的生活，有的入仕途，有的啸傲于山林，所谓"卧青山，望白云"，画出千岩"太古静"，成为山水画家一时的风尚，也是他们具有出世思想的反映。

元代的山水画家，一方面师法造化，另一方面吸收传统的技法，研究各家的演变，由于各有不同的师承与传统渊源，所以产生了各种不同的风格。发展到明清，形成了各种流派。

近代以来，渗水性能优越的宣纸成了书画家们的所爱，这种性能的纸质，可以更加深切地体味笔墨的运作效果，自然也推动了水与墨、色酣畅淋漓的融合。古今大家所向往的"石如飞白木如籀"（元赵孟頫语）的笔意效果和"五笔七墨"（现代黄宾虹语）的深度讲究，更强化了中国画、特别是文人画传承的正脉。因此，中国画笔墨技法的最高境界，除了进一步发掘毛笔的表现功能外，更要我们发挥出蕴含于其中的书法性和文学性，而文学性还有待于我们对传统人文学科的学习和积累。因为中国画的笔墨除了"应物象形"的造型功能外，更承载着画家感情宣泄和精神感染的功能，而且，笔墨也具有相对独立的审美价值。因此，笔墨既是物质的，也是精神的，这就是中国画的核心价值所在。

《名画再现》丛书编委会

2015 年 3 月

元 代 山 水 画 图 版

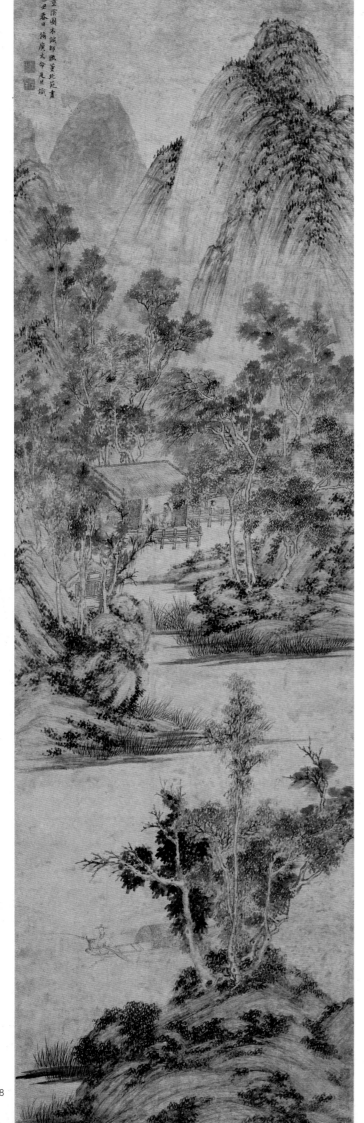

本诚，生卒年不详，元代画家。初名文诚，后名道玄，字觉隐。浙江嘉兴人。"元僧四隐"之一。品高洁，能书画。擅翎毛竹石，俱有洒脱之韵。

本诚　夏木垂阴图轴　元
纸本水墨　170.2cm×59.95cm
浙江省博物馆藏

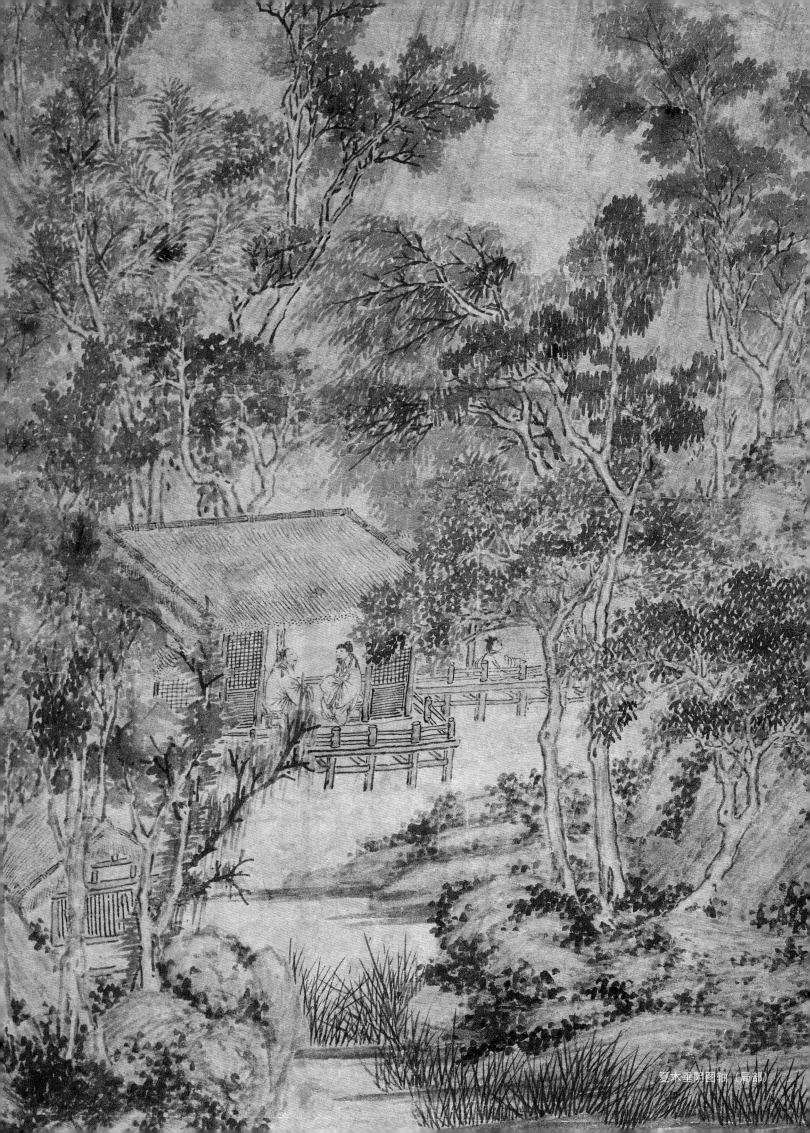

夏木垂阴图轴（局部）

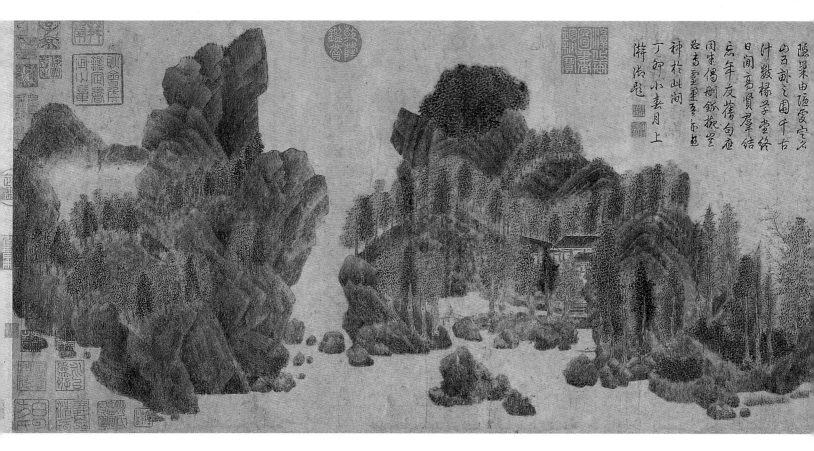

隐罘由陬爰定名
山之郁之围千古
什数椽子堂终
日间高贤幸幸绊
忘年友雀句痘
因宋偶删钺揽堂
忠高室室多不越
神于山间
丁卯小春月上
澣浼题

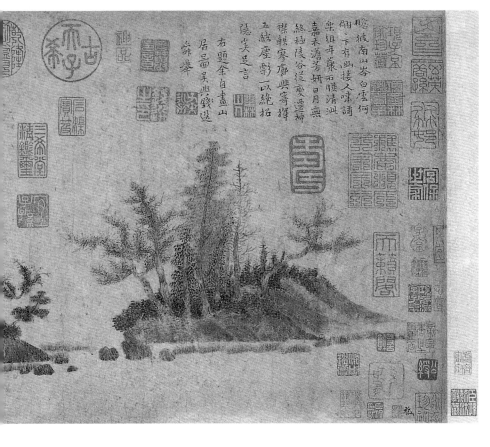

　　钱选（公元1239—1301年），元代画家。字舜举，号玉潭、霅溪翁等。霅川（今浙江吴兴）人。南宋景定间进士，入元后不愿做官，以诗书画终其生。擅画人物、花鸟、蔬果和山水。山水师赵令穰和赵伯驹，花鸟师赵昌，人物师李公麟，却又不为宋人法度所拘，自出新意，在花鸟画从工丽向清淡转变的过程中，作出了新的贡献。赵孟頫早年曾向他请教画学。传世作品有《柴桑翁像》《八花图》卷等。

钱选　浮玉山居图卷　元
纸本设色　29.6cm×98.7cm
上海博物馆藏

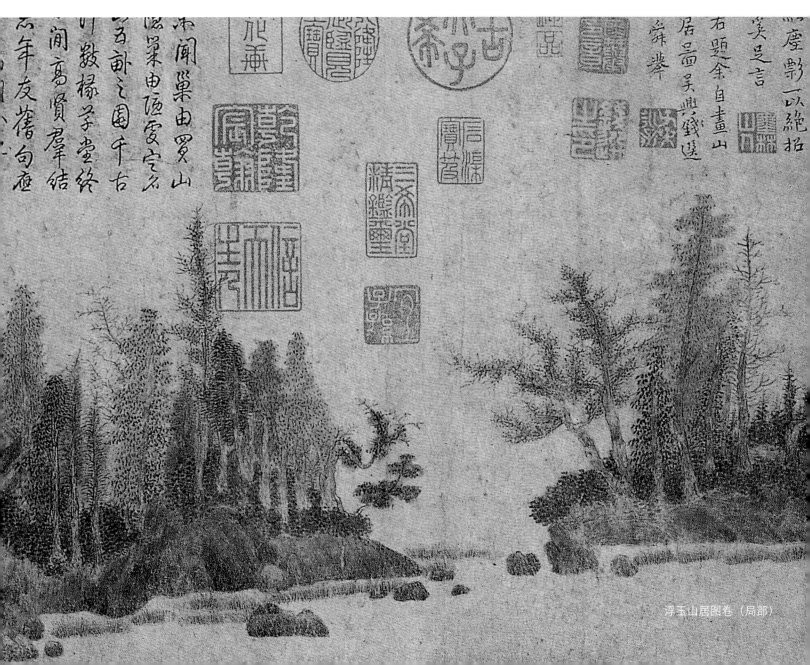

浮玉山居图卷（局部）

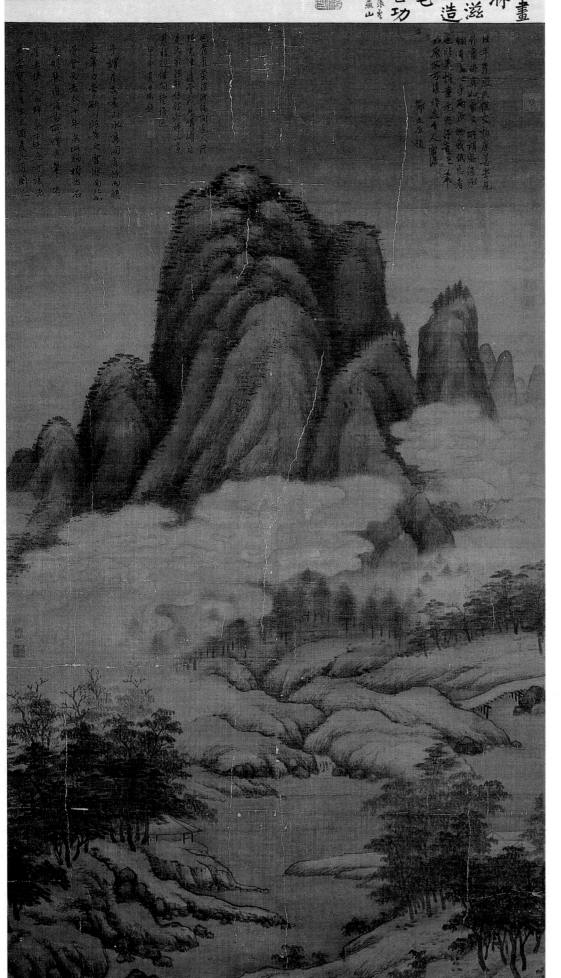

高克恭（公元1248—1310年），元画家。字彦敬，号房山。其先西域人，迁籍大都（现北京）房山。官至大中大夫、刑部尚书。工墨竹，亦擅山水。初米芾父子水墨画法，后取法董源、巨然李成之长，自创一体。评者谓其画"元淋漓"。

高克恭　云横秀岭图轴　元
绢本设色　182.3cm×106.7cm
台北故宫博物院藏

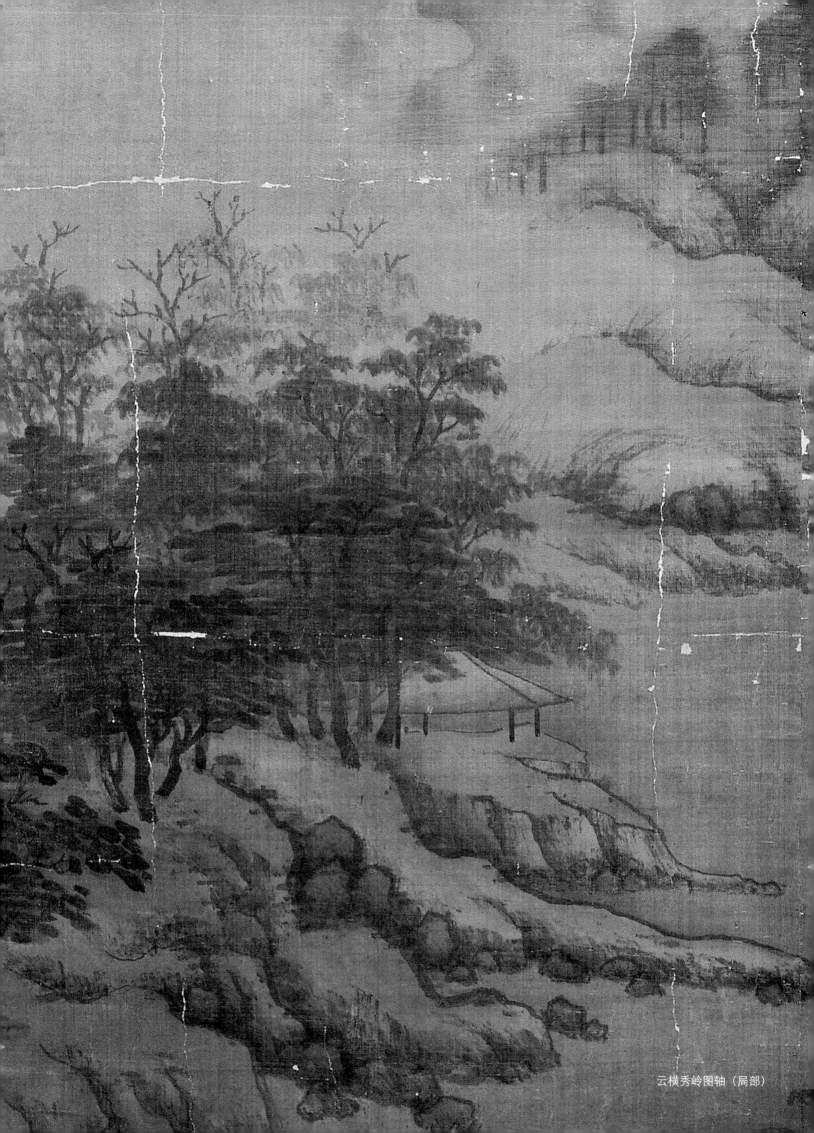

云横秀岭图轴（局部）

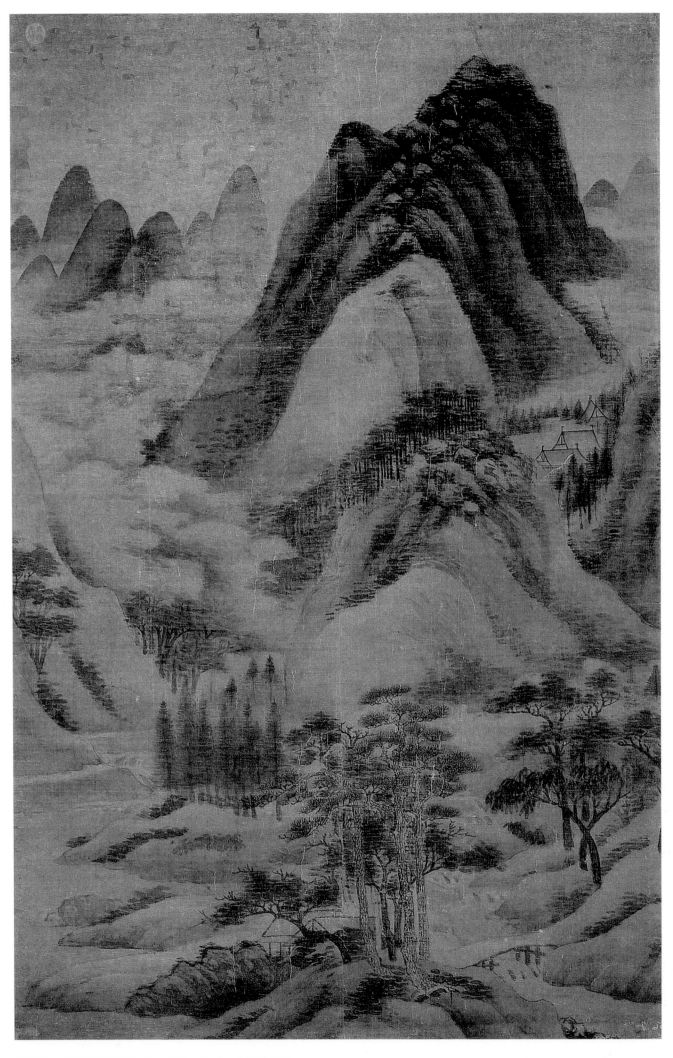

高克恭　群峰秋色图轴　元　材质、尺寸、收藏地不详

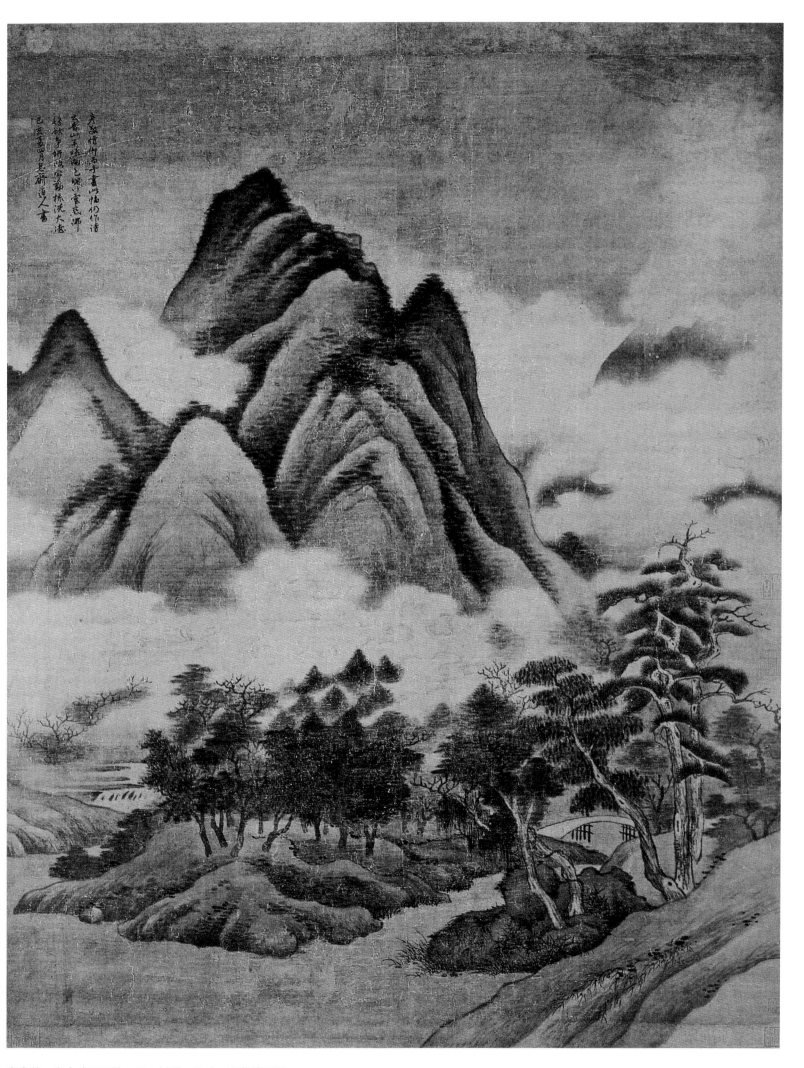

高克恭　春山晴雨图轴　元　材质、尺寸、收藏地不详

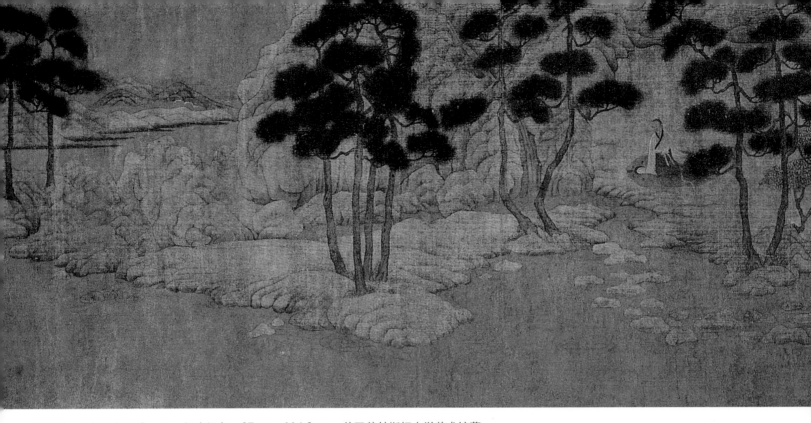

赵孟頫　幼与丘壑图卷　元　绢本设色　27cm×116.8cm　美国普林斯顿大学美术馆藏

　　赵孟頫（公元1254—1322年），元代画家。字子昂，号松雪。湖州（今浙江湖州）人。宋代宗室，入元，被召入都，累官翰林学士承旨。赵孟頫终其一生，更倾心于艺术创作，是元代杰出的画家和书法家。就绘画而言，他涉足山水、人物、鞍马、花鸟、竹石等多种题材，笔墨技法与绘画风格亦多样化。在绘画理论上，他主张绘画"贵有古意"，并提倡"不求形似"，反对"近世笔意"，其实质是托古改制，创一代新风。赵孟頫能绘工笔写实的作品，但更强调以书法的笔趣入画，开创了用淡墨干皴或飞白的笔法在纸上作水墨画的风气。他的绘画理论与实践，引导了元代文人画的发展方向，并对后世的绘画创作产生深远的影响。传世画迹有《重江叠嶂图》卷、《鹊华秋色图》卷等。

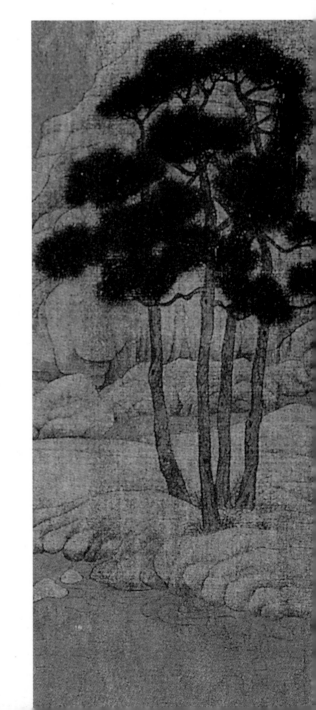

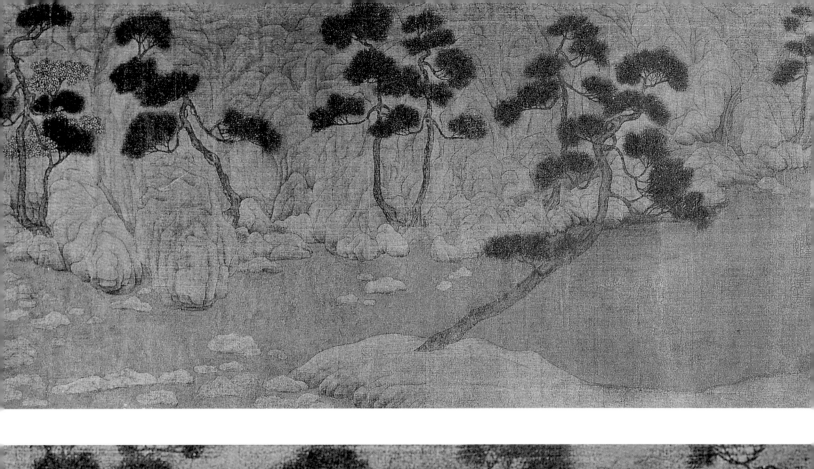

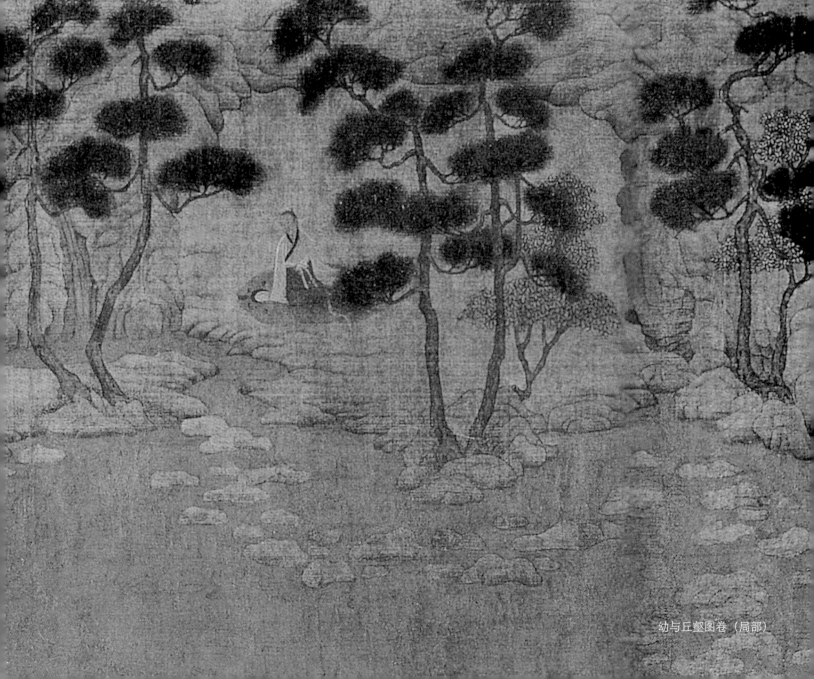

幼与丘壑图卷（局部）

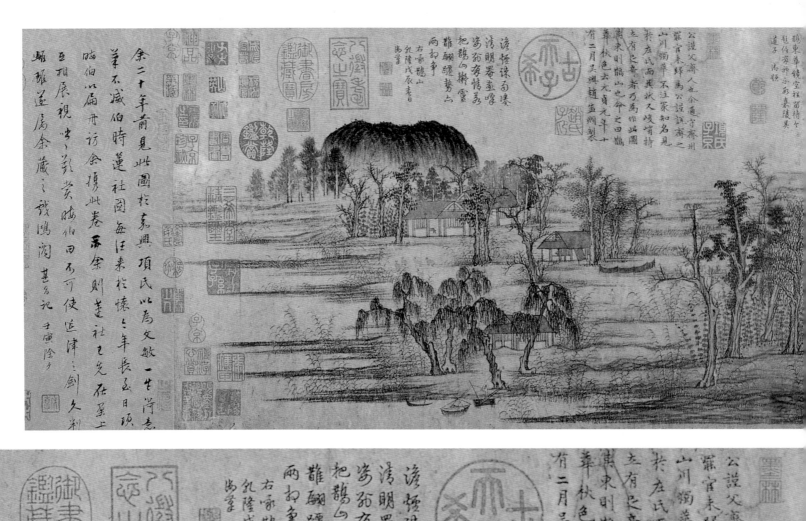
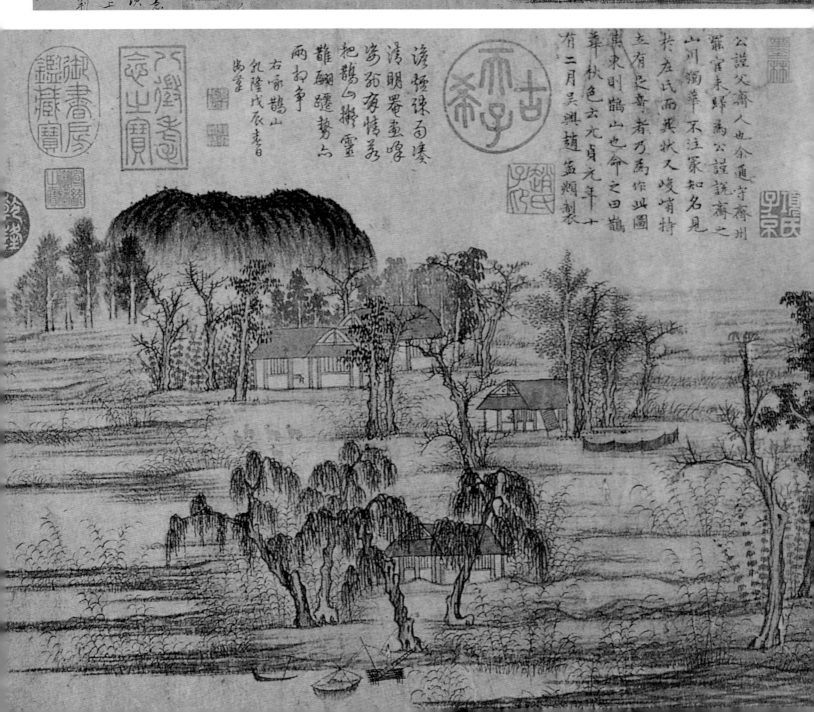

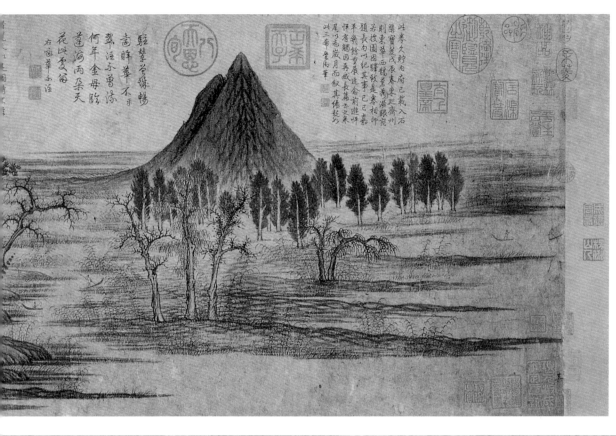

赵孟頫 鹊华秋色图卷 元
纸本设色 29cm×605cm
台北故宫博物院藏

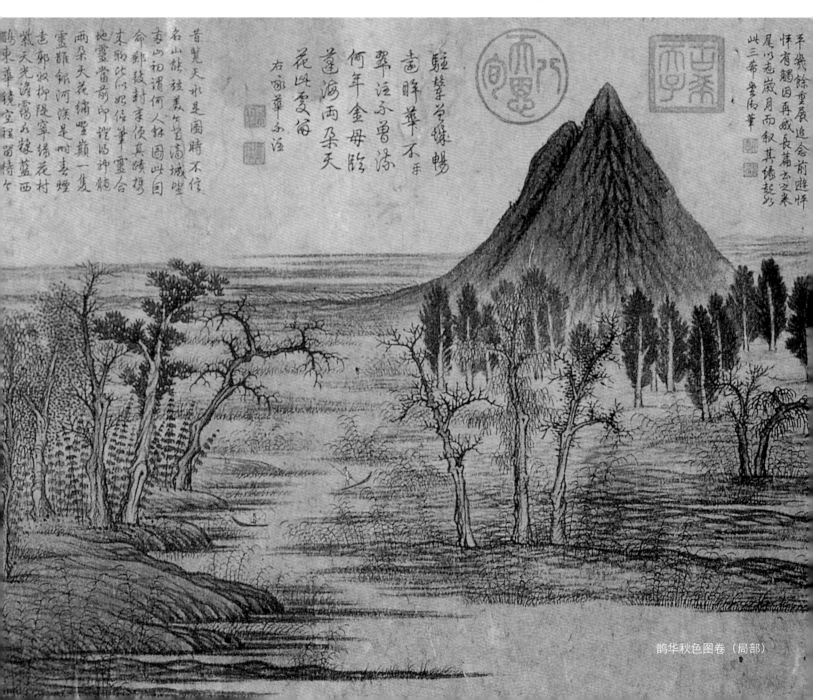

鹊华秋色图卷（局部）

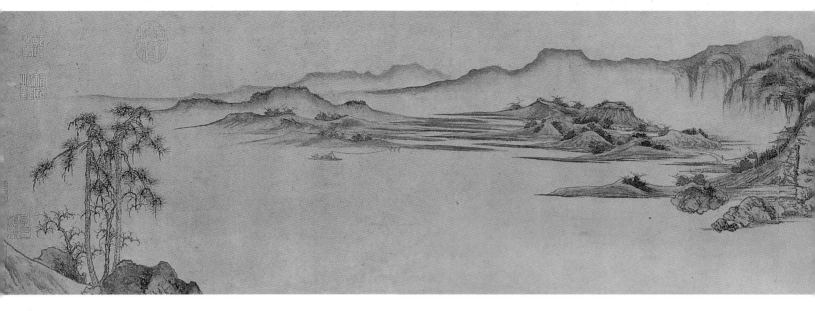

赵孟頫　重江叠嶂图卷　元　纸本墨笔　28.4cm×176.4cm　台北故宫博物院藏

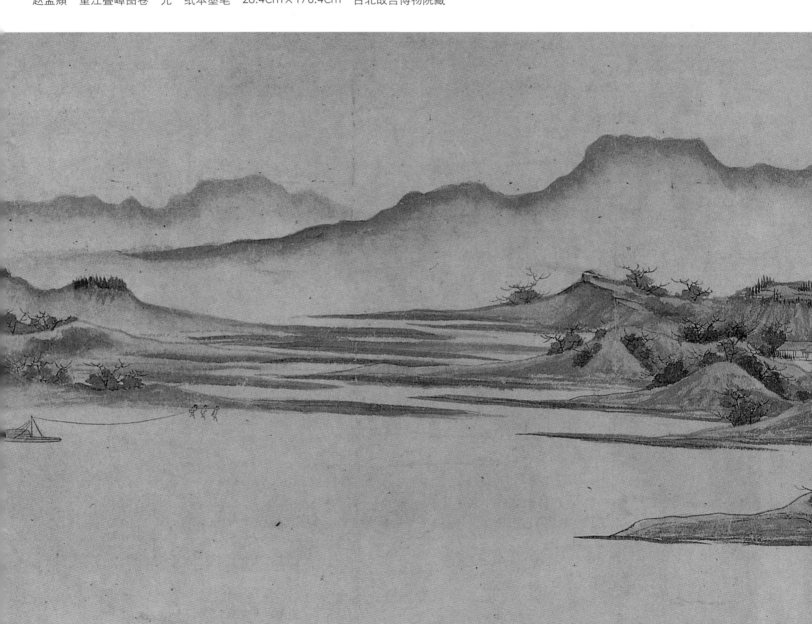

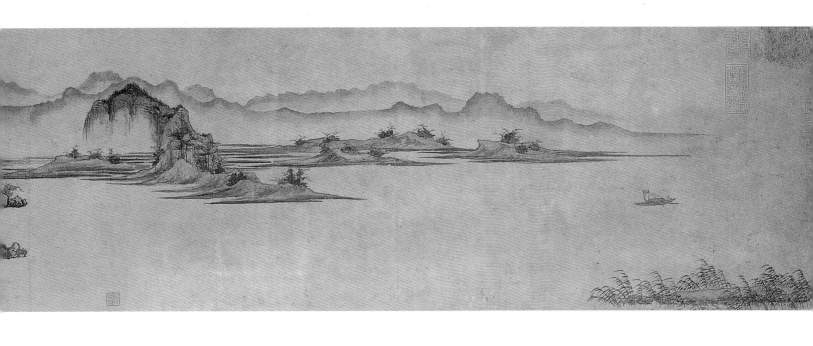

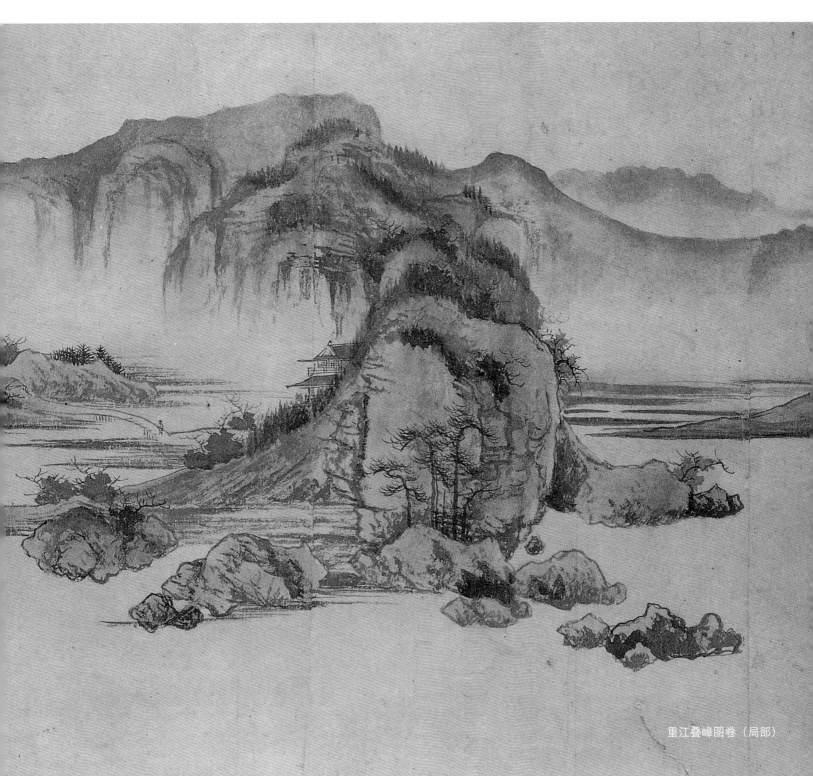

重江叠嶂图卷（局部）

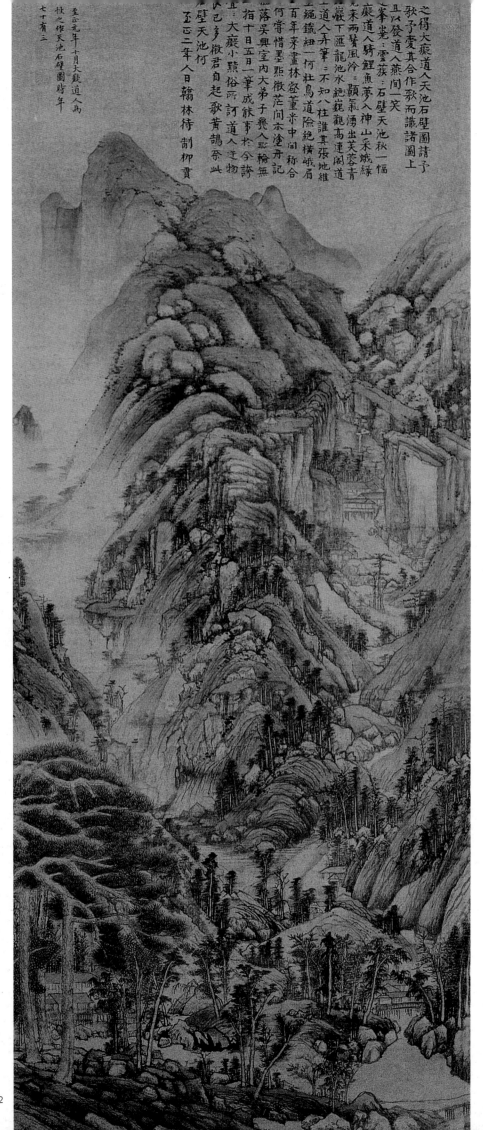

之得大痴道人天池石壁图请予
秋予麦其合作款而识诸图上
且以发道入燕间一笑

峰峦：雪筱：石壁天池秋一幅
嵊道人骑鲤鱼梦入神山采姒绿
元来两鬓风冷二颢气涌出芙蓉青
嵊下匯龙池水起观视观高连阁道
一道人弄笔三不知八柱谁其张地维
工緪铁纽一何崒林崟董米中间称合
百年来画林崟董米中间称合
何尝惜墨点缀茫间尘涂丹记
落吴兴室内大弟子兼入恶输无
拈十五日一笔成就事长今誇
耳大痴小黠俗所订道人建物
已多徽君自起歌黄鹄茶此
壁天池何

至正二年八日翰林待
割柳贵

至正元年十月大癡道人两
壮之作天池石壁图时年
七十有三

黄公望（公元1269—1354年），元代画家。本
姓陆，名坚。江苏常熟人。出继永嘉（今属浙江温
州）黄氏为义子。改姓黄，名公望，字子久，号一
峰、大痴道人等。稔经史，工书法，通音律，善散
曲，最精山水画，宗法董源、巨然，受过赵孟頫教
导，晚年卓然成家。山水以浅绛为主。与吴镇、王
蒙、倪瓒并称"元四家"。晚年水墨画运以草籀笔
法，皴笔不多，苍茫简远，气势雄秀，有"峰峦浑
厚，草木华滋"之评。著有《写山水诀》传世。传
世作品有《富春山居图》卷、《天池石壁图》轴。

黄公望　天池石壁图轴　元
绢本设色　139.4cm×57.36cm
故宫博物院藏

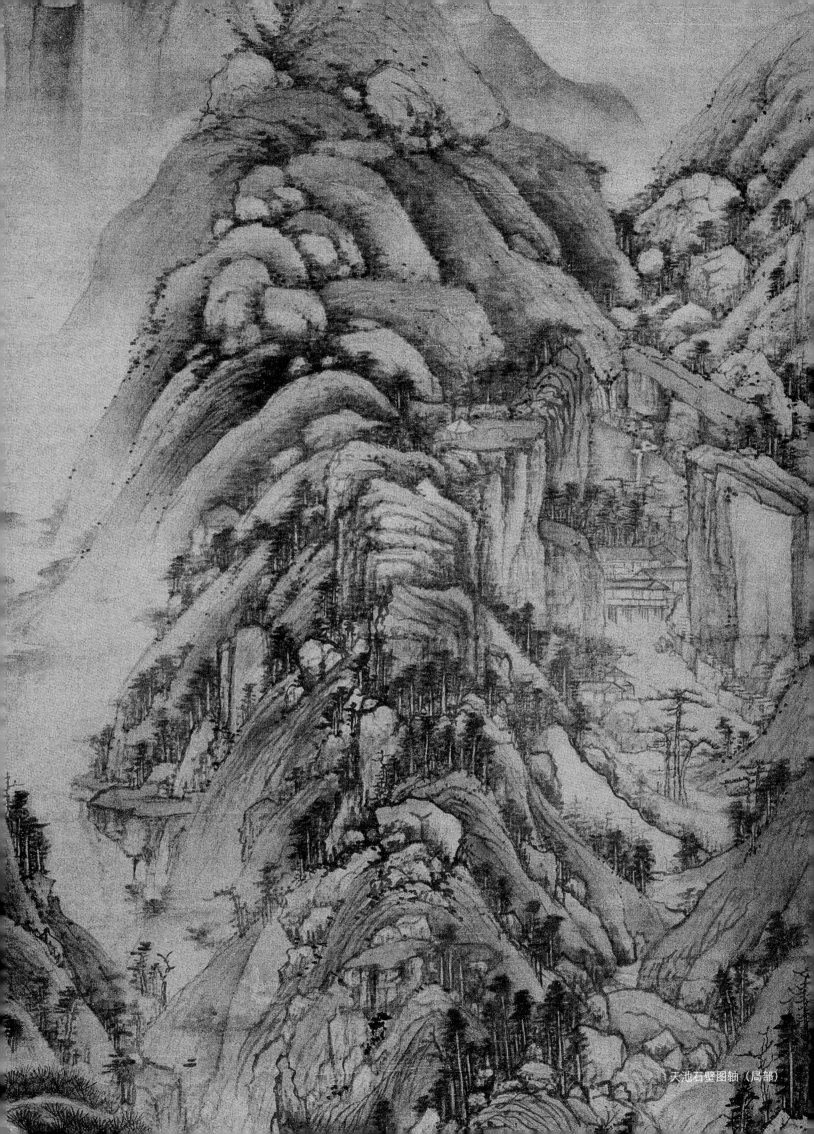
天池石壁图轴（局部）

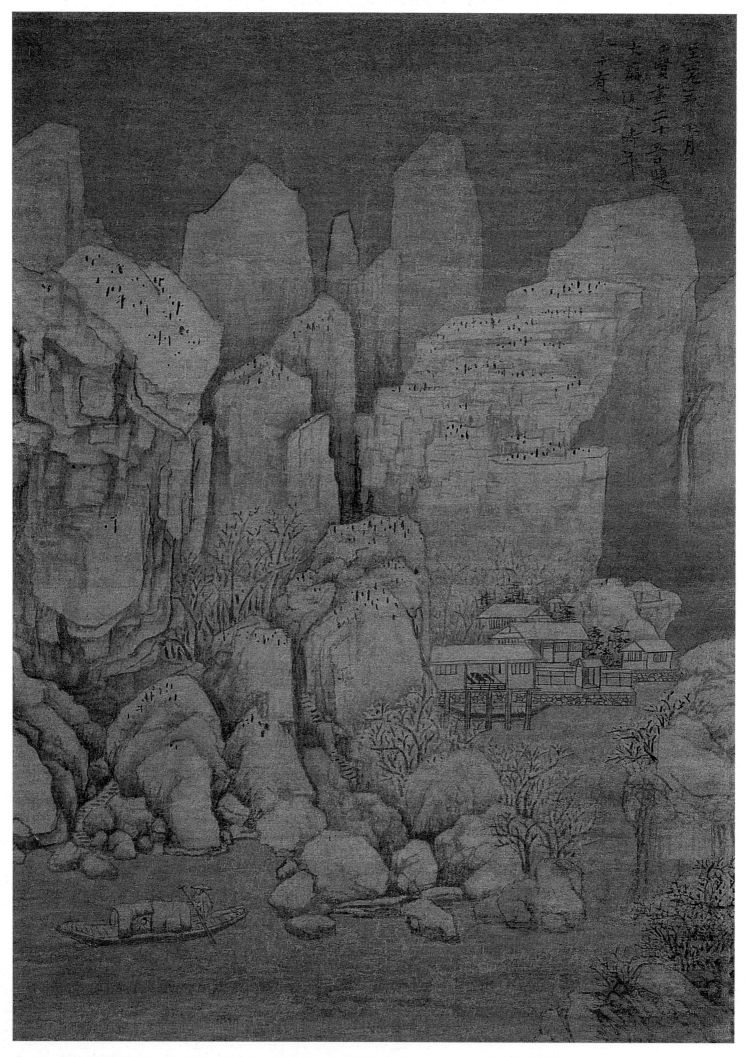

黄公望　剡溪访戴图轴　元　纸本设色　76.6cm×55.3cm　云南省博物馆藏

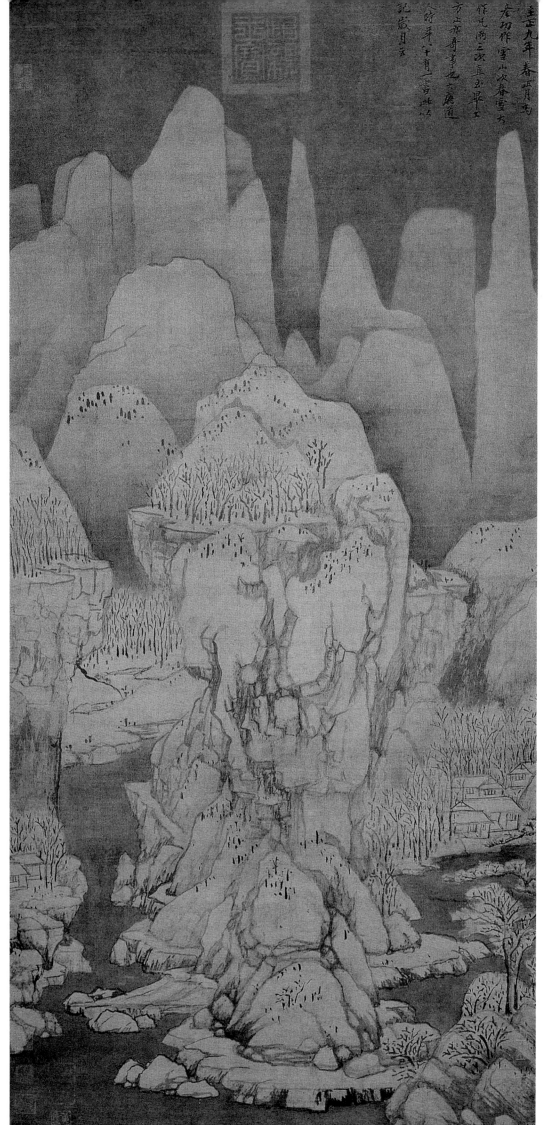

黄公望　九峰雪霁图轴　元
绢本墨笔　116.4cm×54.8cm
故宫博物院藏

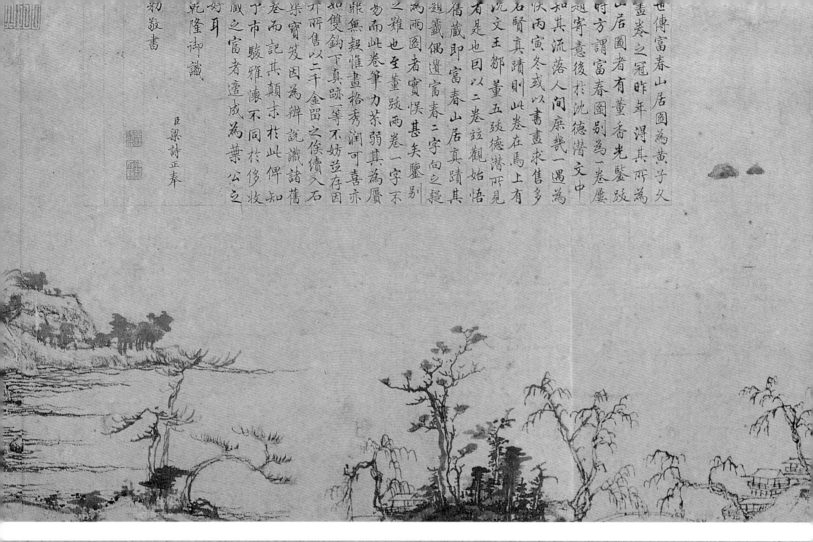

世傳富春山居圖為黃子久
畫卷之一冠昨年得其所為
山居圖者有董香光鑒跋
時方謂富春圖別為一卷屢
趙寄意後於沈德潛文中
知其流落人間庶幾一遇為
石賢真蹟則此卷在馬上有
沈文王鄒董五跋竝始悟
有是也曰以二卷竝觀其
舊藏即富春山居圖真蹟其
趙鐵偶遺富春二字向之起
為兩圖者實誤甚矣鑒別
之雜也至董跋兩卷一字不
為而此卷筆力茶弱其為贗
如雙鈎下真跡一等不妨益存因
能無賊惟畫格秀潤可喜亦
柴實發因辨說諸舊識
卷而記其顛末於此俾知
丁市駿雅懷不同於彼
識之富者遂成為葉公之
好耳
乾隆御識

臣梁詩正奉
敕敬書

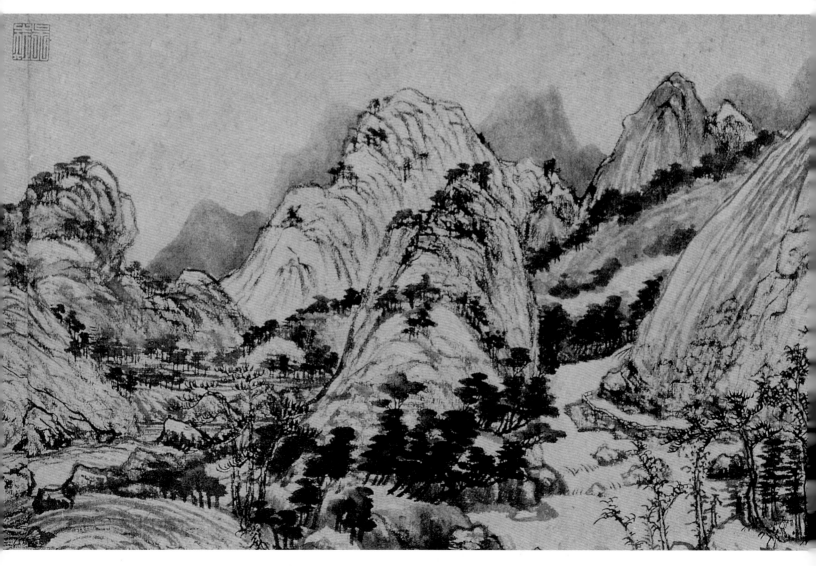

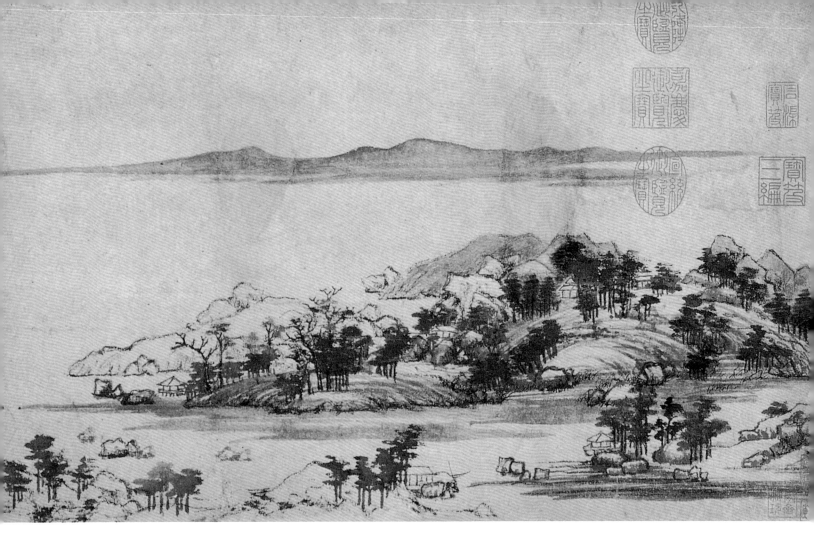

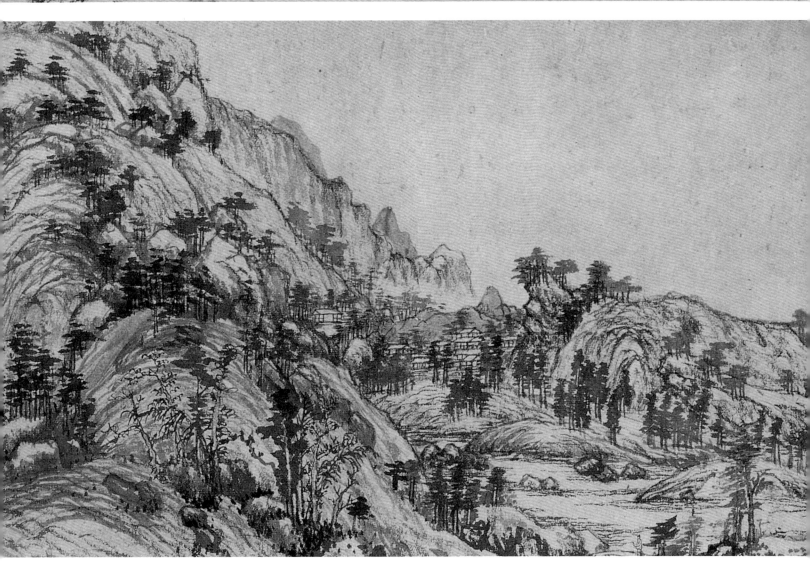

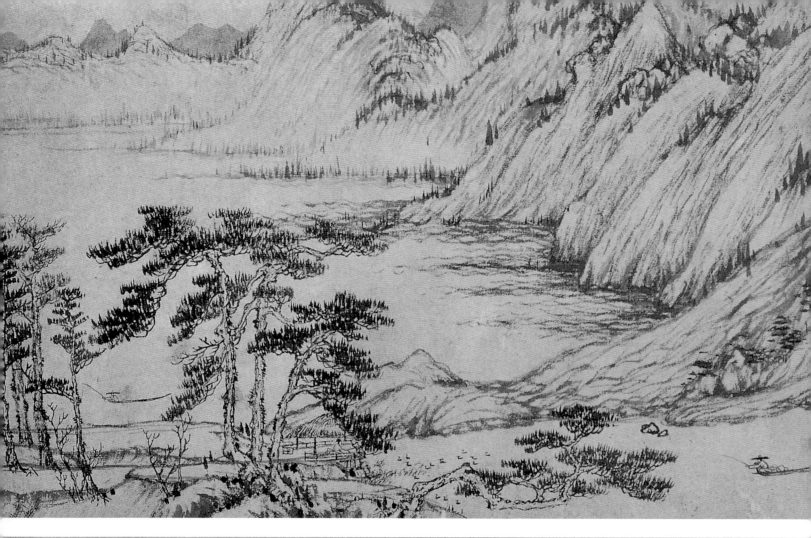

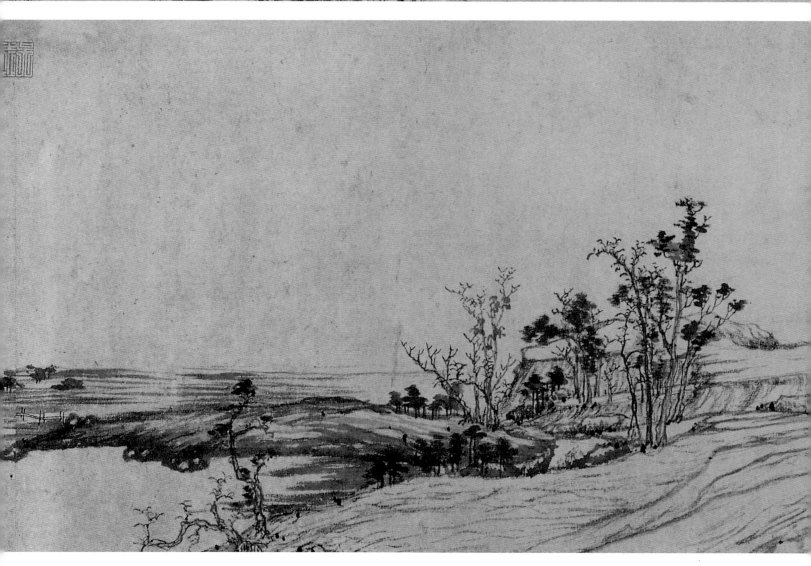

028　黄公望　富春山居图卷（之三、之四）　元　纸本墨笔　34.1cm×1088.5cm　台北故宫博物院藏

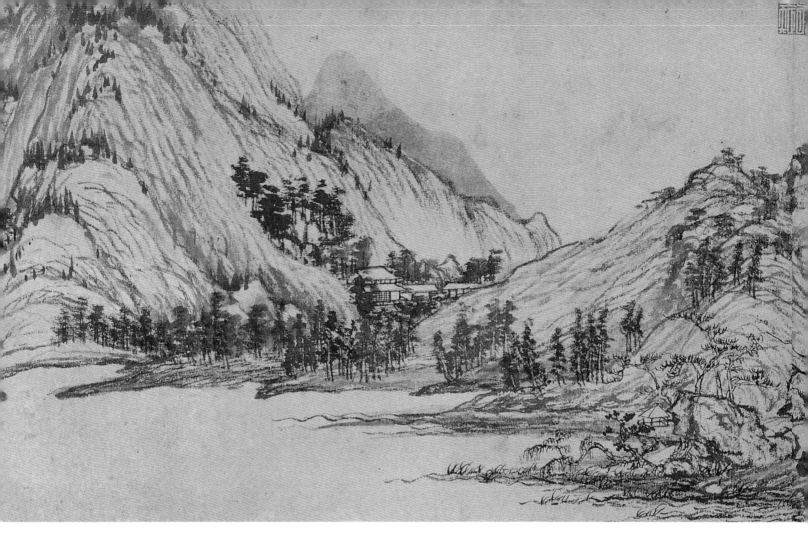

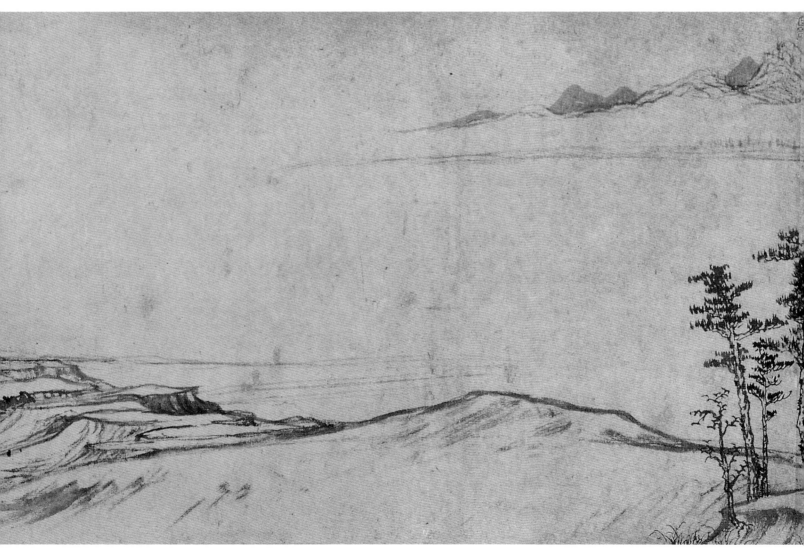

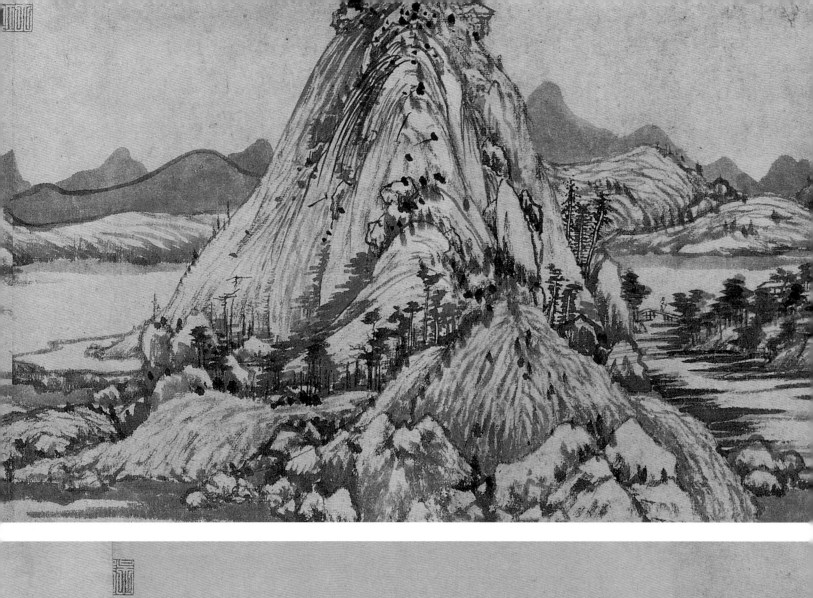

至正七年僕歸富春山居

無用師偕往暇日於南樓援筆寫成此卷興

之所至不覺亹亹布置如許逐旋填劄閱

三四載未得完備蓋因當在山中而雲遊在外

故爾今特取回行李中早晚得暇當為著筆

無用過慮有巧取豪敓者俾先識卷末庶

使知其成就之難也十年青龍在庚寅歊

節前一日大癡學人書于雲間夏氏知止堂

030 黄公望　富春山居图卷（之五、之六）　元　纸本墨笔　34.1cm×1088.5cm　台北故宫博物院藏

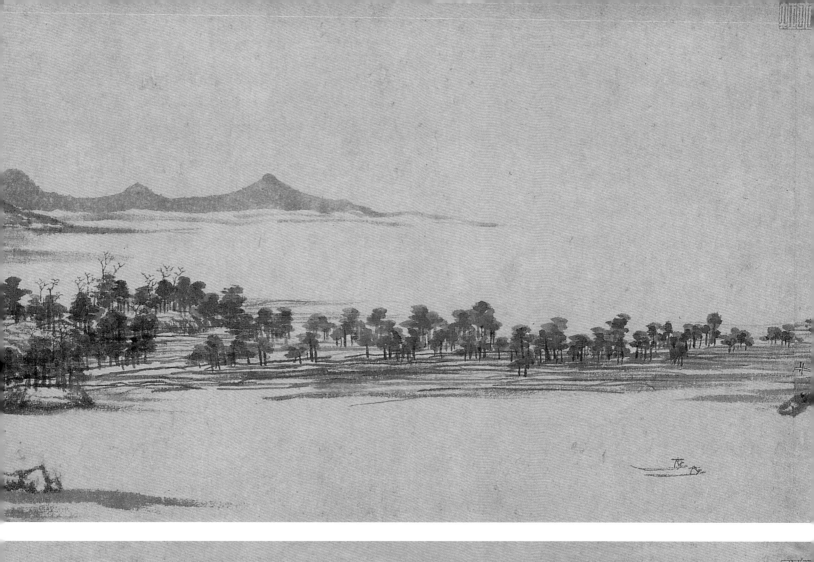

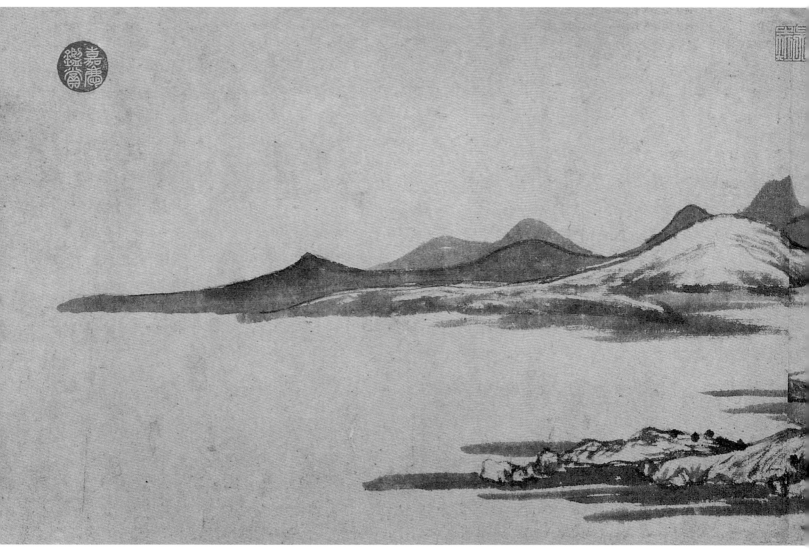

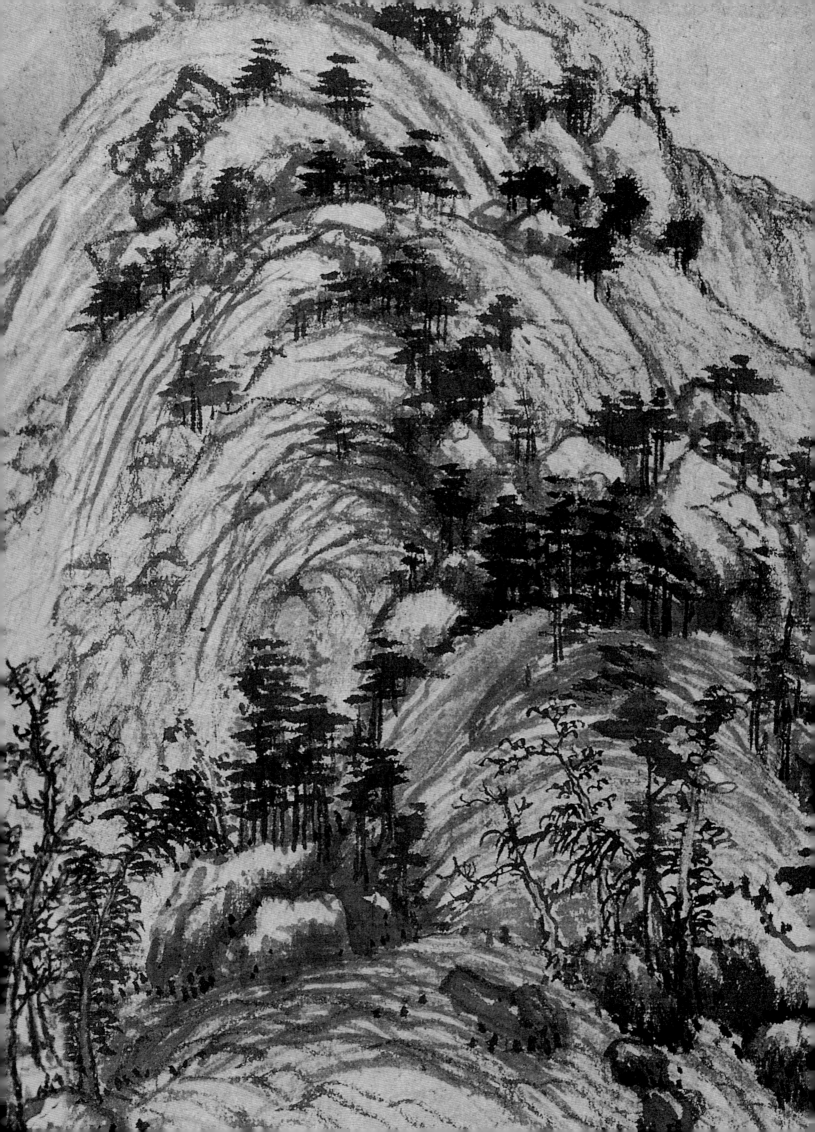

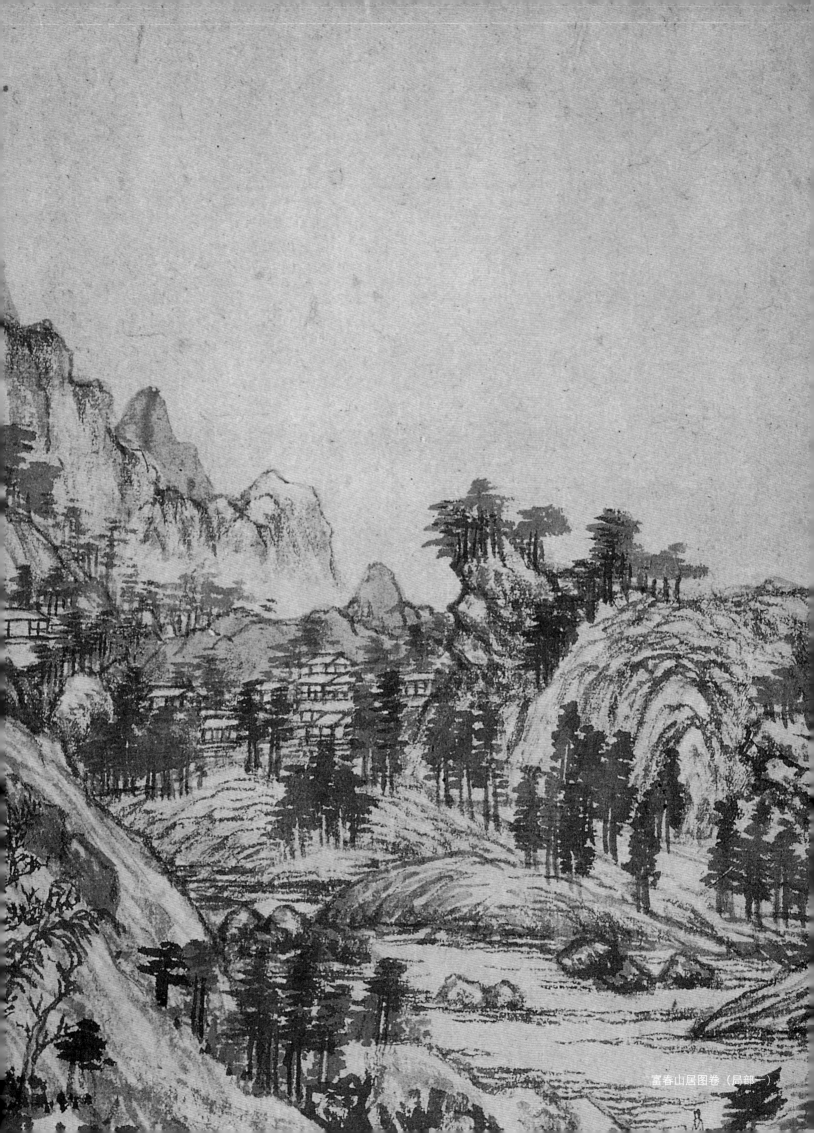

富春山居图卷（局部一）

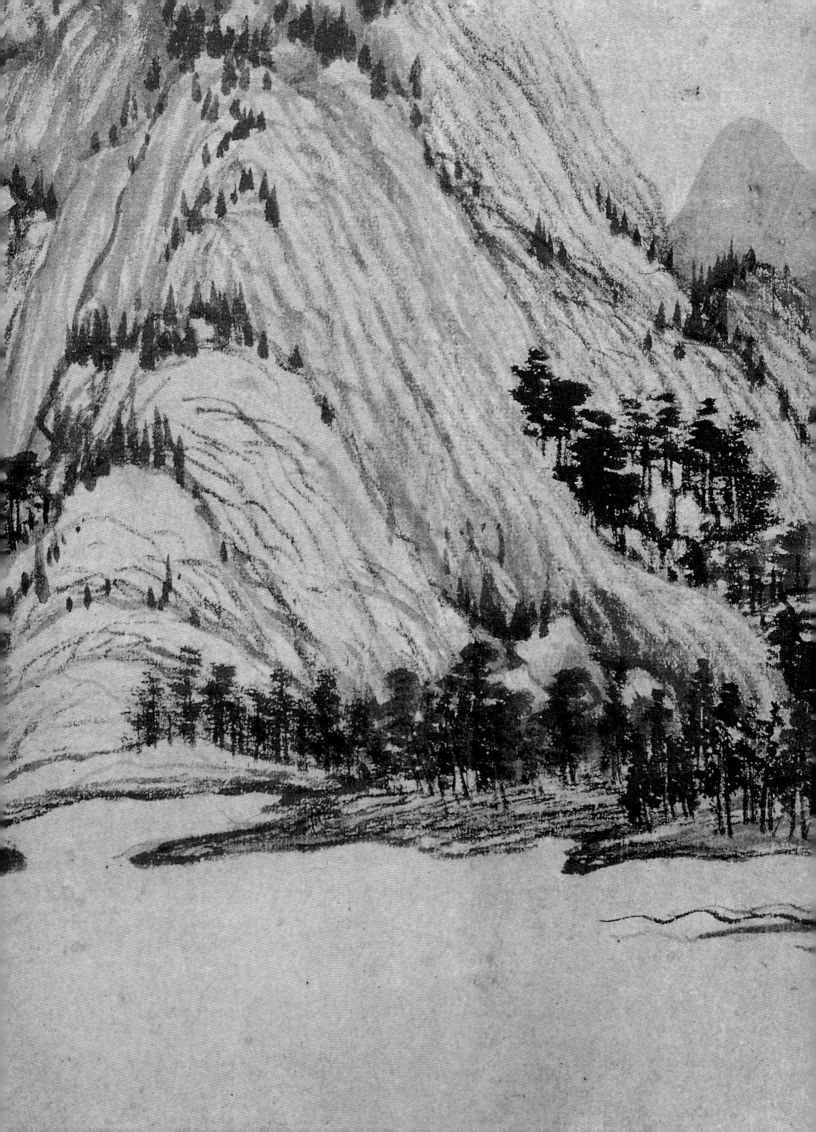

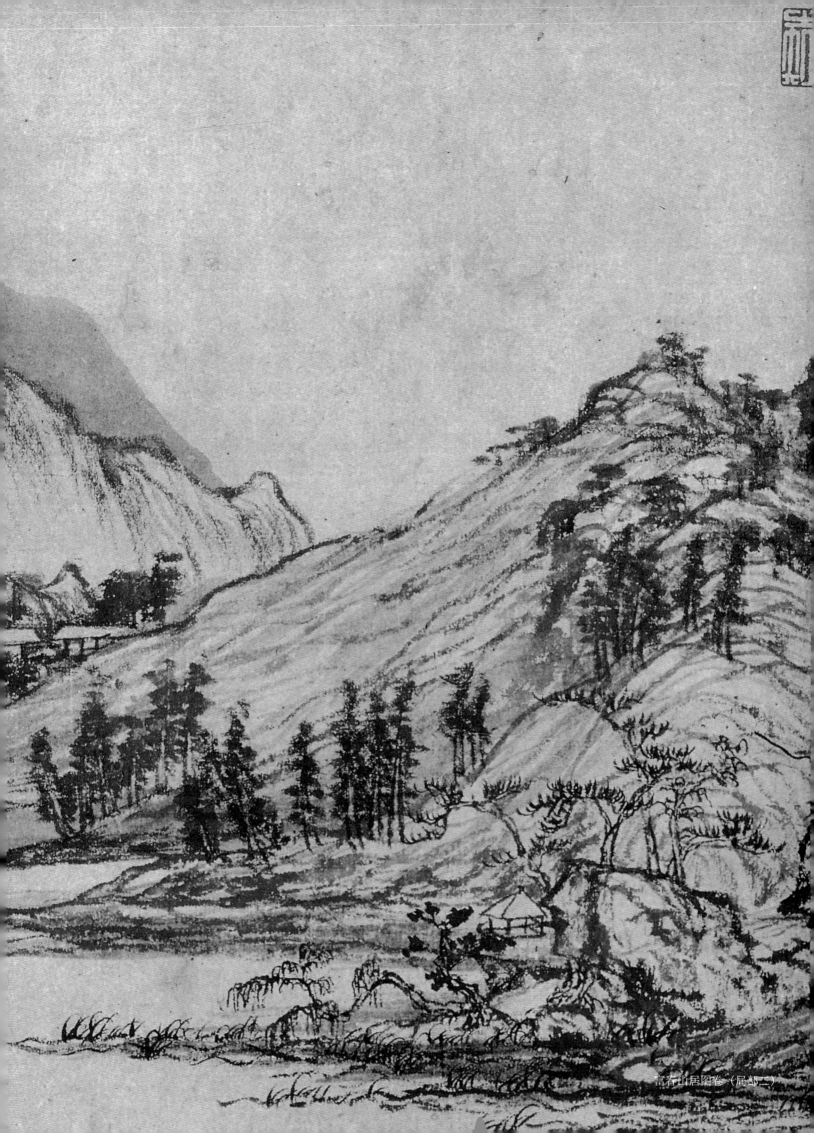

富春山居图卷（局部二）

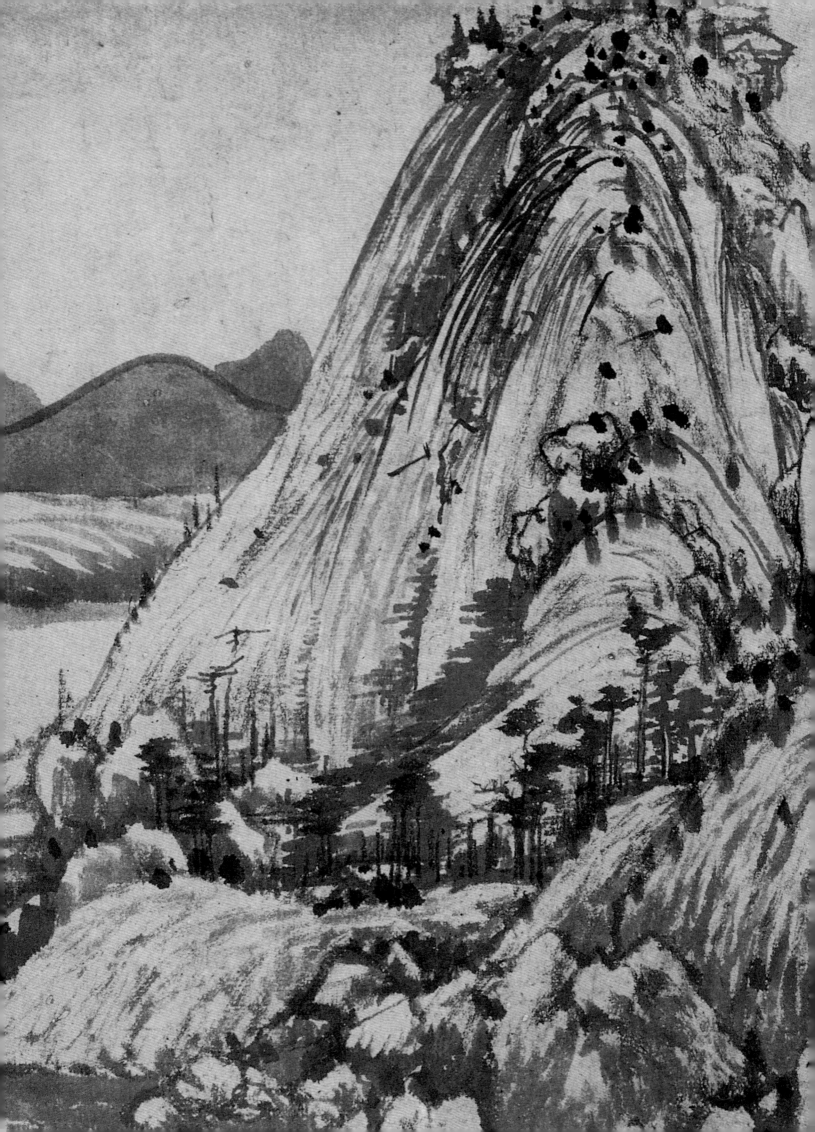

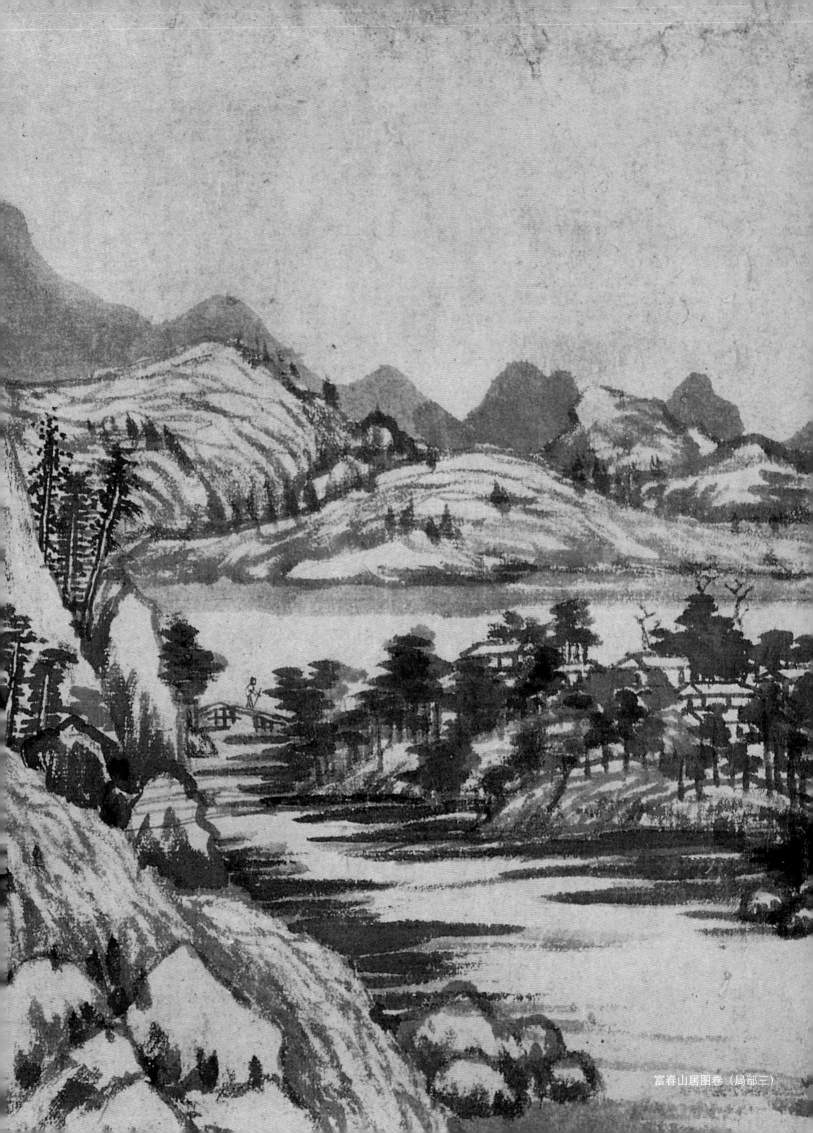

富春山居图卷（局部三）

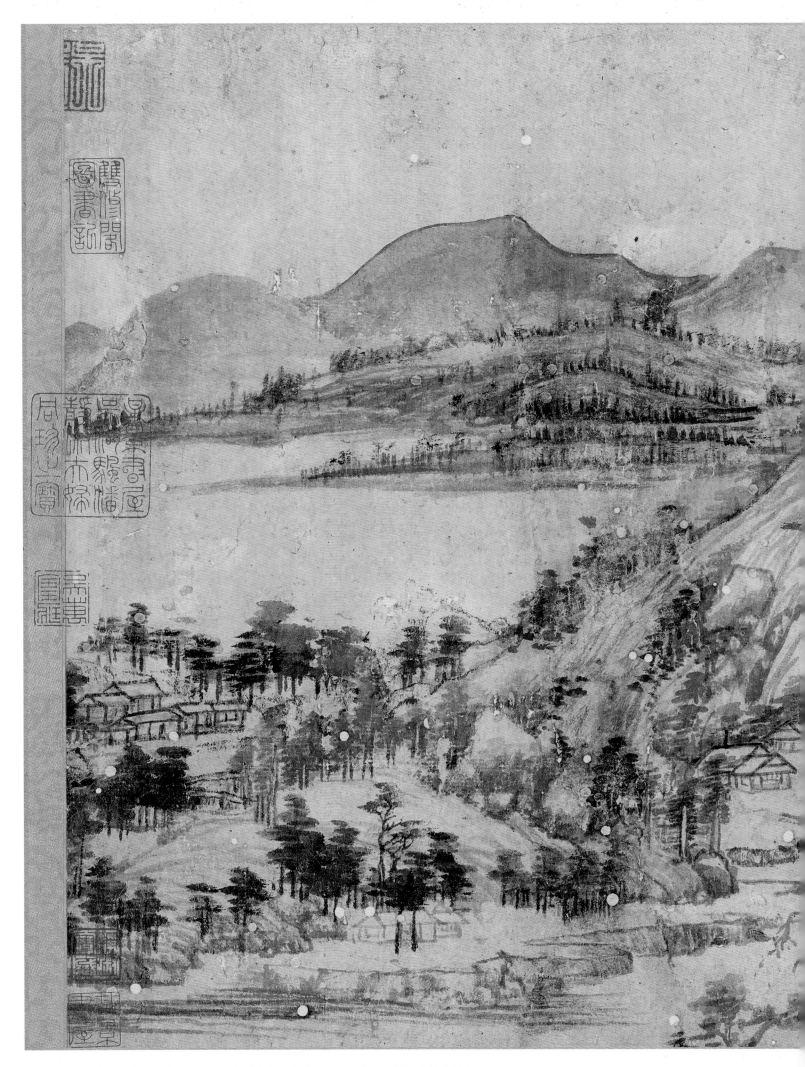

黄公望　富春山居图卷（剩山图）　元　纸本墨笔　31.8cm×51.4cm　浙江省博物馆藏

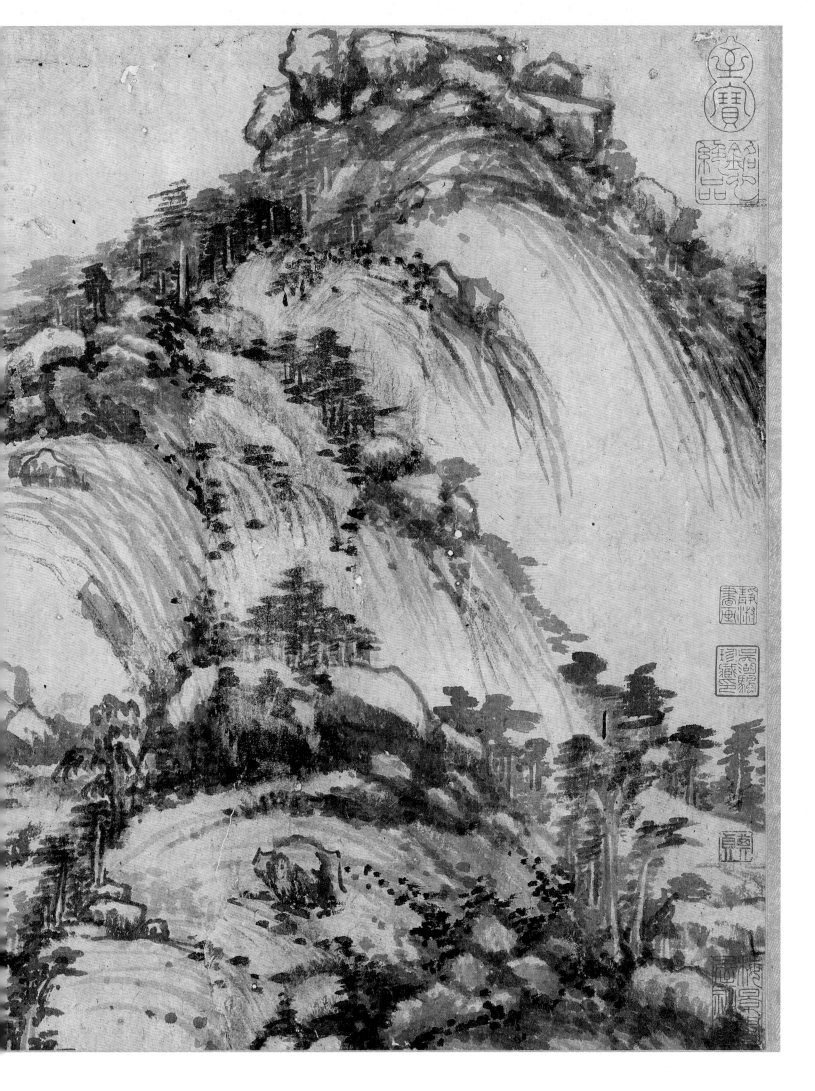

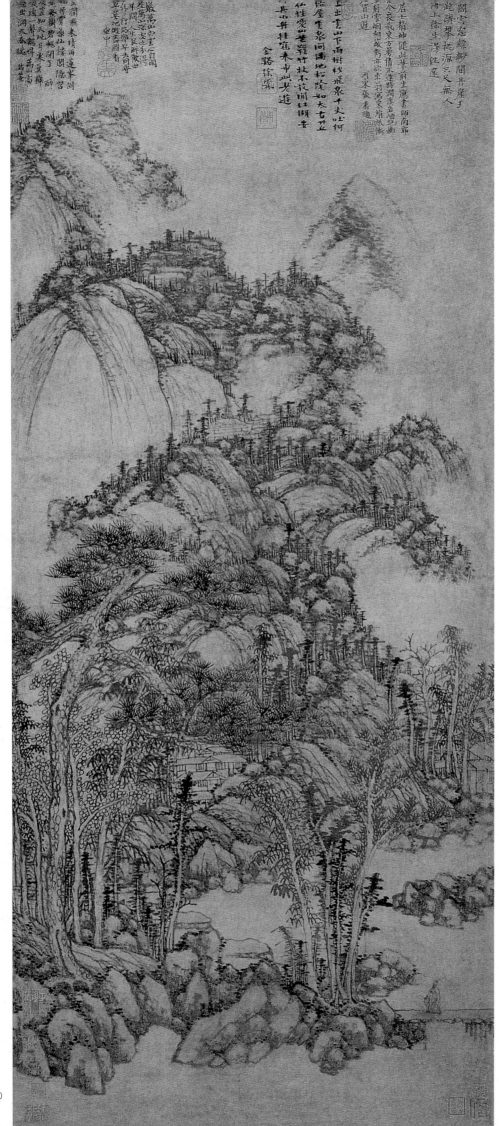

黄公望　丹崖玉树图轴　元
纸本设色　101.3cm×43.8cm
故宫博物院藏

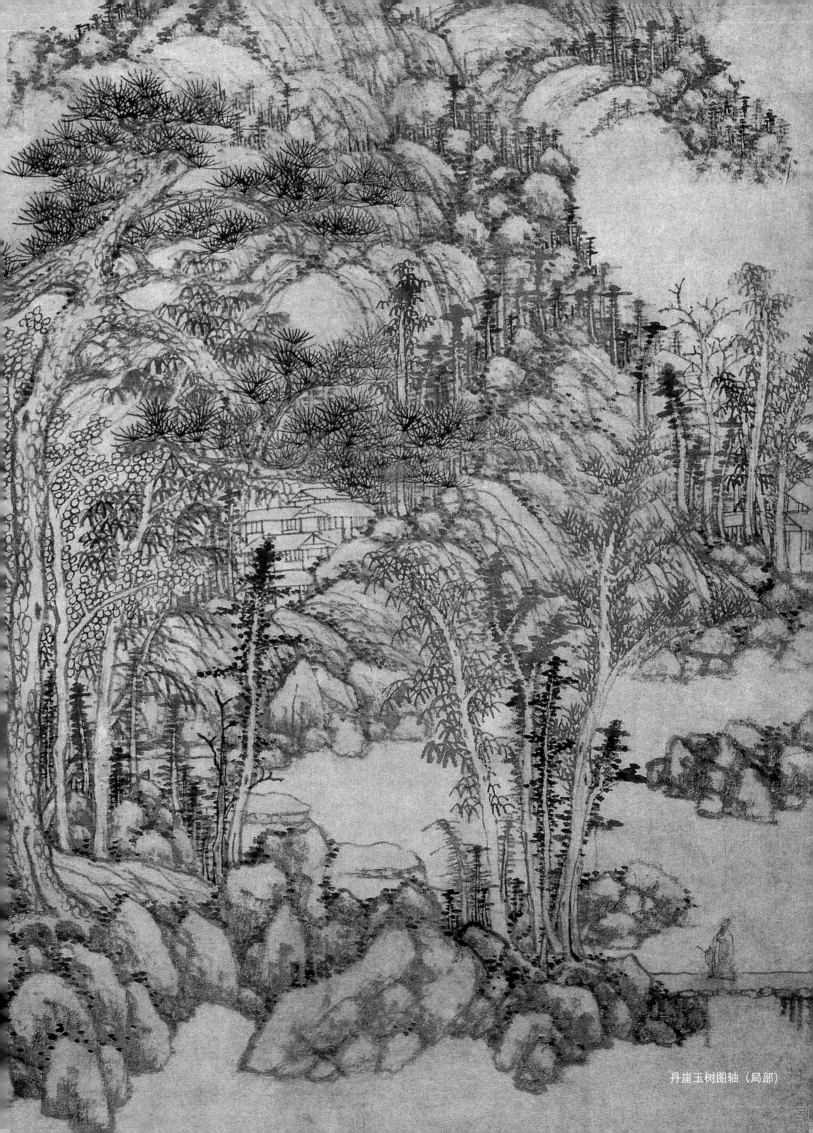

丹崖玉树图轴（局部）

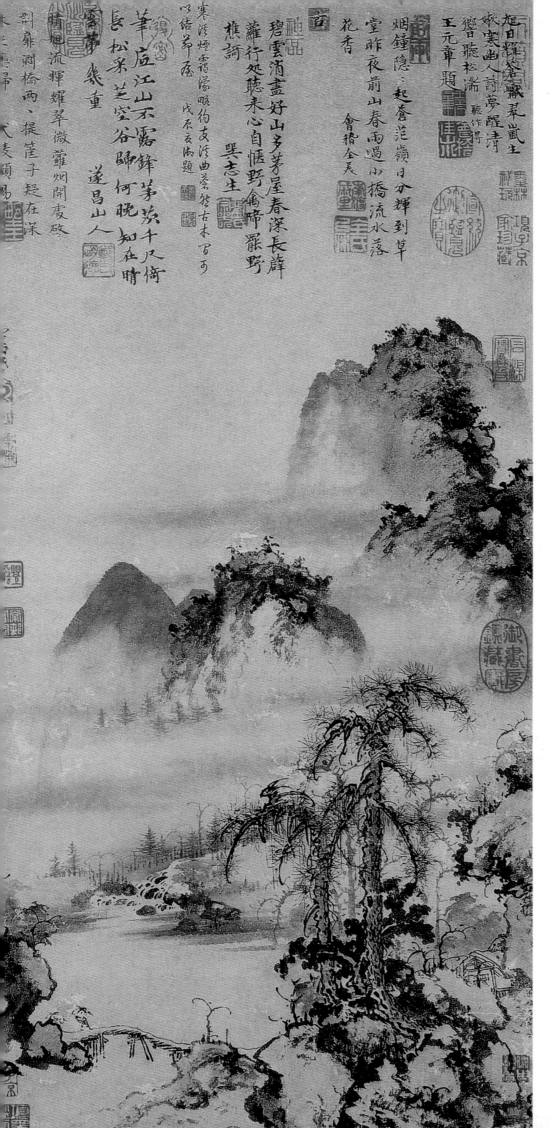

曹知白（公元1272—1355年），元代画家。字又元，又字贞素，号云西。华亭（今上海松江）人。至元中为昆山教论，不久辞官归隐。擅长画山水，受赵孟頫影响，师法李成、郭熙，也吸取董源、巨然笔法，晚年笔法简淡疏秀，自成一派。传世作品有《双松图》轴、《溪山泛艇图》轴、《良常山馆图》卷。

曹知白 山水图轴 元
材质、尺寸、收藏地不详

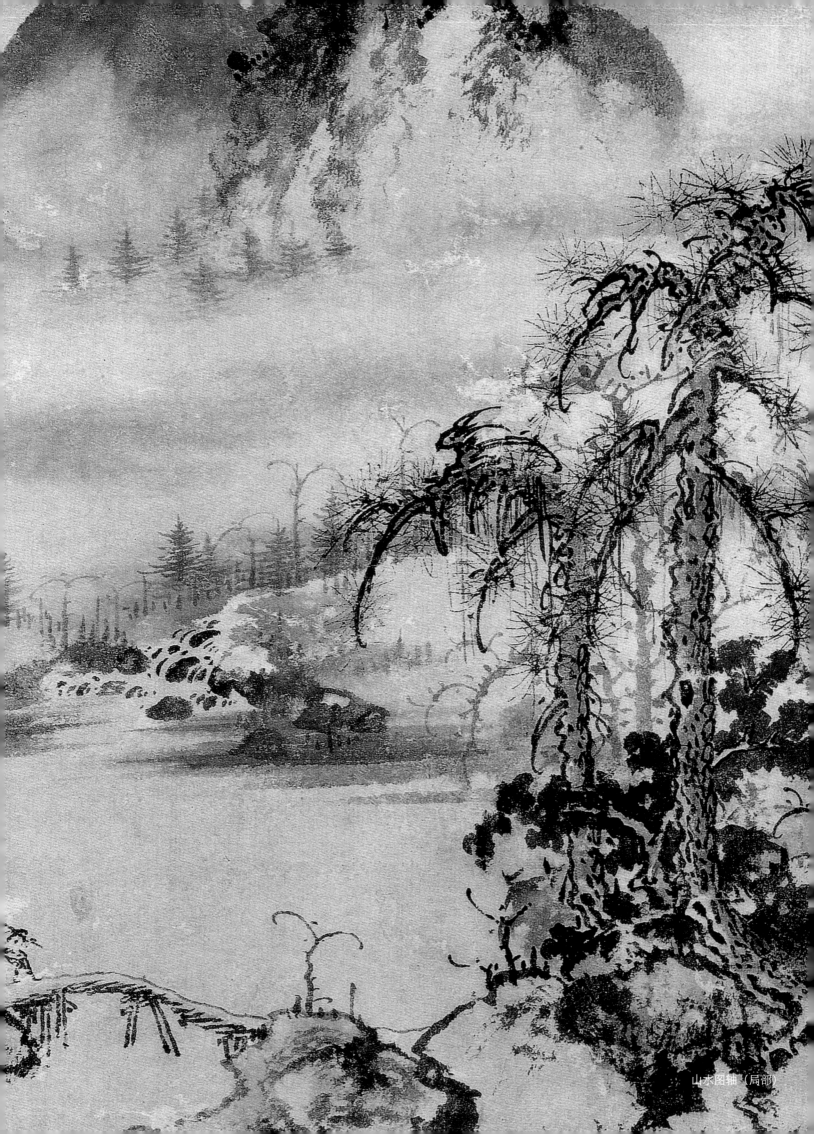

山水图轴（局部）

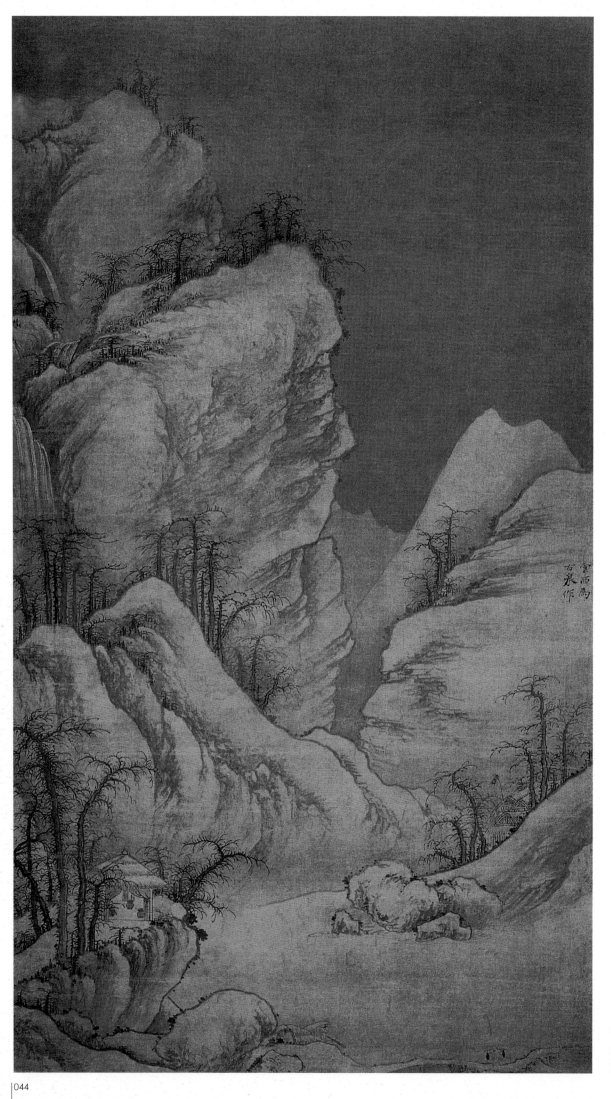

曹知白　雪山图轴　元
绢本墨笔　97.1cm×55.3cm
故宫博物院藏

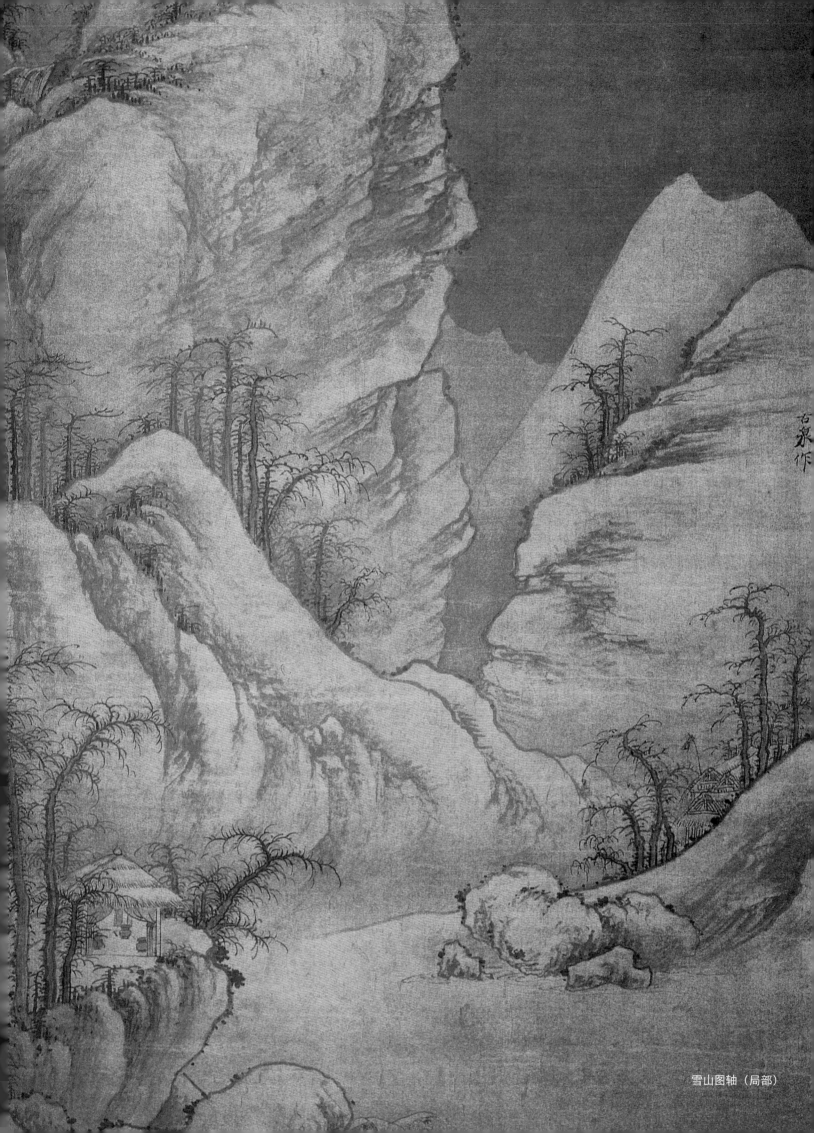

雪山图轴（局部）

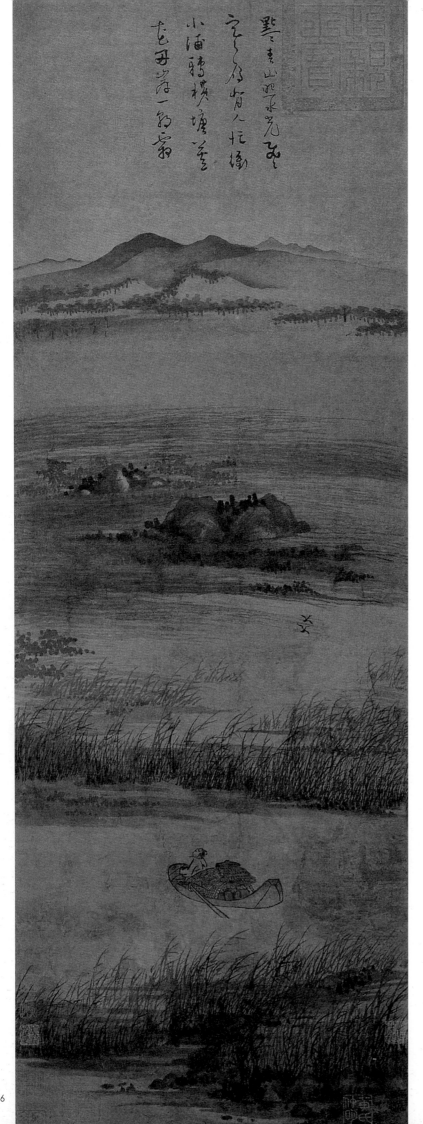

吴镇（公元1280—1354年），元代画家。字仲圭，号梅花道人。嘉兴（今浙江嘉兴）人。他性情孤峭，隐居不仕，毕生潦倒，身后才为人所重。吴镇擅画水墨山水，师法巨然，间学马远、夏珪的斧劈皴和刮铁皴，善用湿墨表现山川林木郁茂景色，笔力雄劲，墨气沈厚。与黄公望、倪瓒、王蒙合称为"元四家"。传世作品有《秋江渔隐图》轴、《渔父图》卷、《竹谱》册。

吴镇　芦花寒雁图轴　元
绢本墨笔　83.3cm×29.8cm
故宫博物院藏

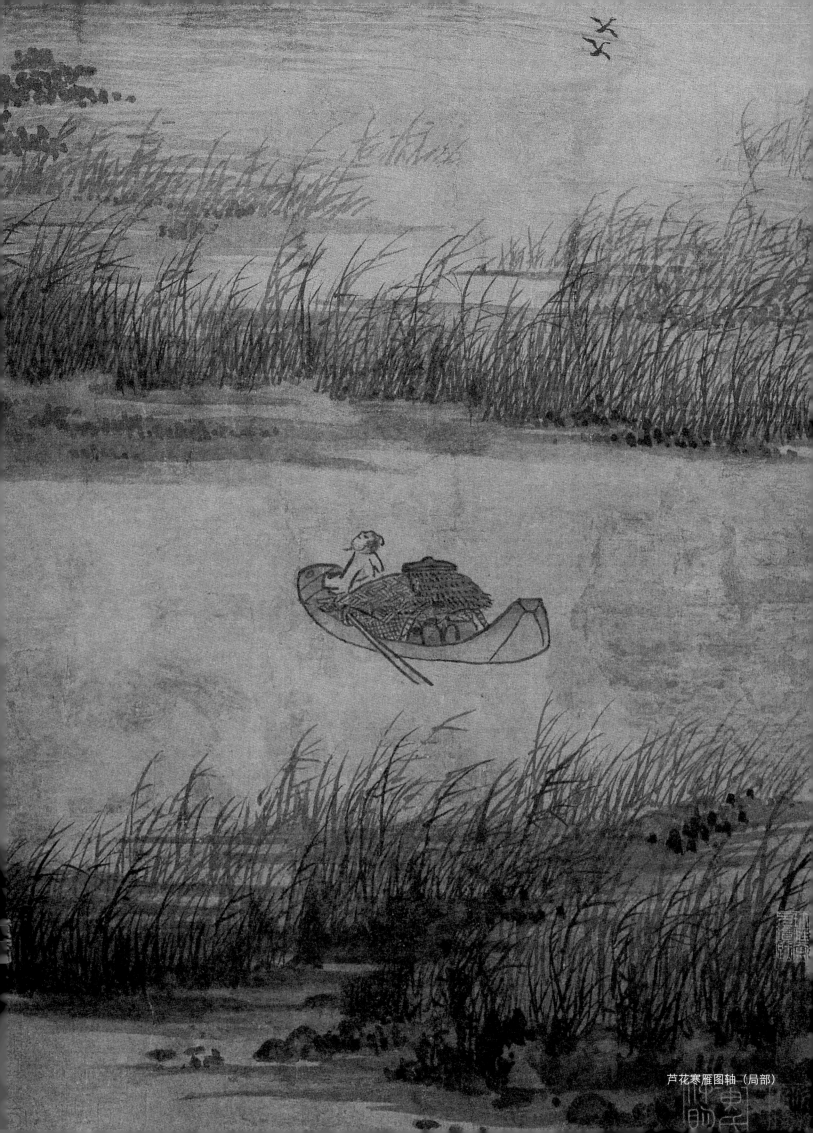

芦花寒雁图轴（局部）

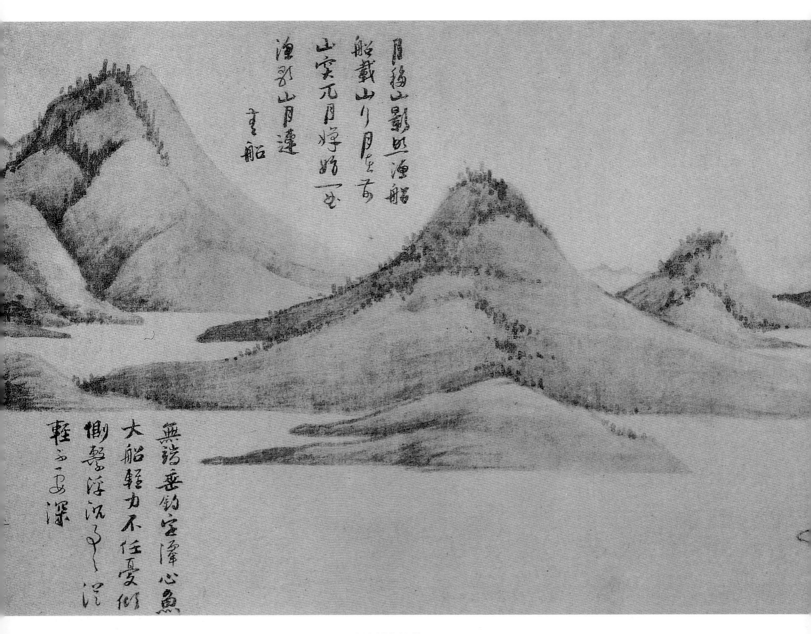

月摇山影照渔船
船载山行月在前
山实元月得几回
渔影山月连
重船

無端垂釣空潭心魚
大船輕力不任意
惻惱浮沉了云深
輕千丈深

吴镇　渔父图卷（之二）　元　纸本墨笔　33cm×651.6cm　上海博物馆藏

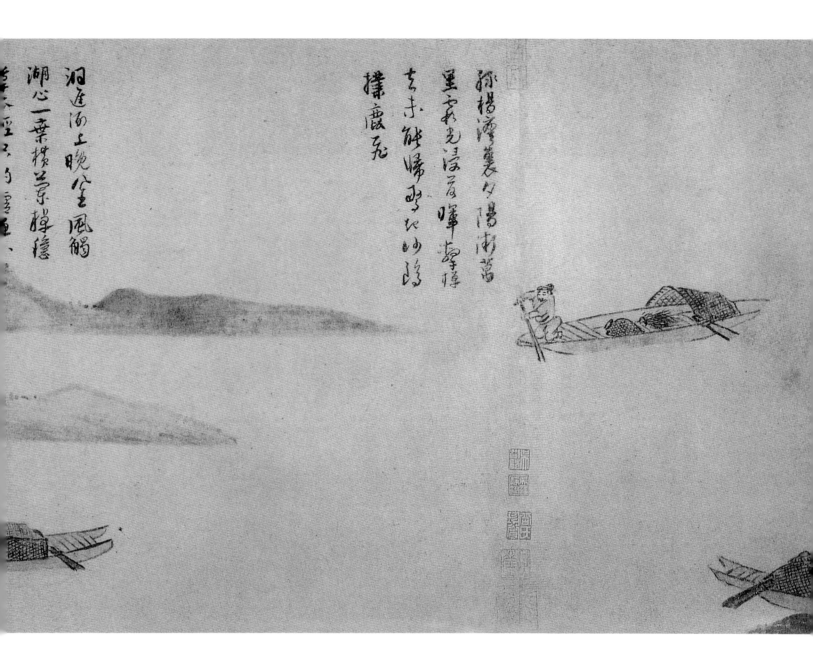

孤棹凌烟襄夕陽南蕩

重雲萬光浮岸暉草停

方未能歸飛忙的路

撐鹿兔

洞庭湖上晚空風船

湖心一棄横蘭棹穩

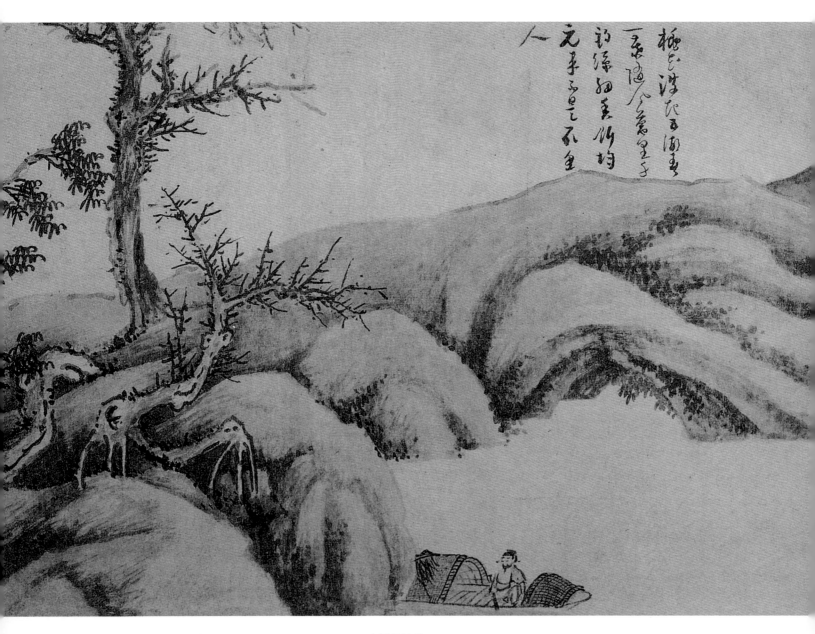

栖去游不了湖春
一至阳/又惹里子
钓缘和美竹均
元子宣旦不全

人

吴镇　渔父图卷（之三）　元　纸本墨笔　33cm×651.6cm　上海博物馆藏

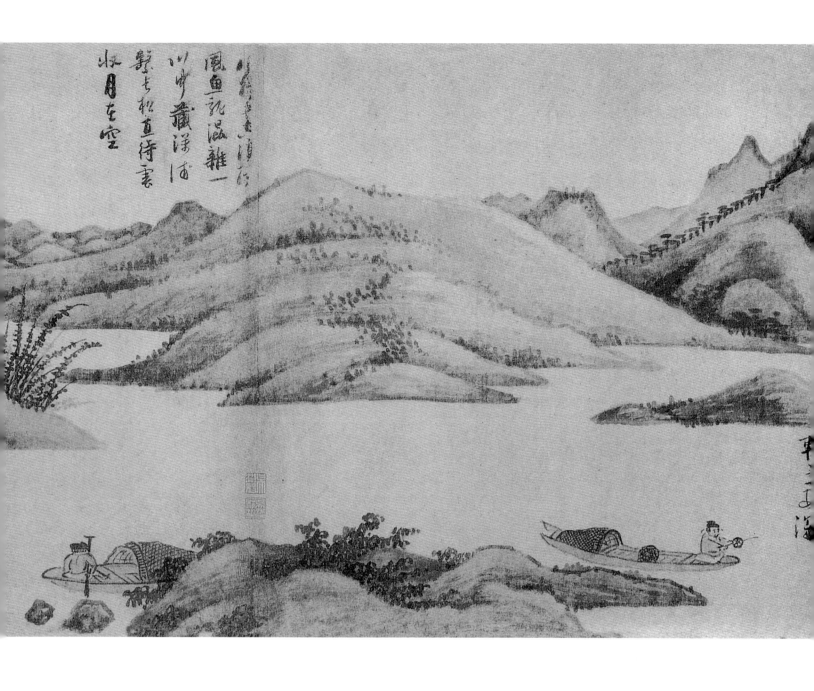

風虫託混雜一
川芳藏濯也
槳去松直待要
收月在空

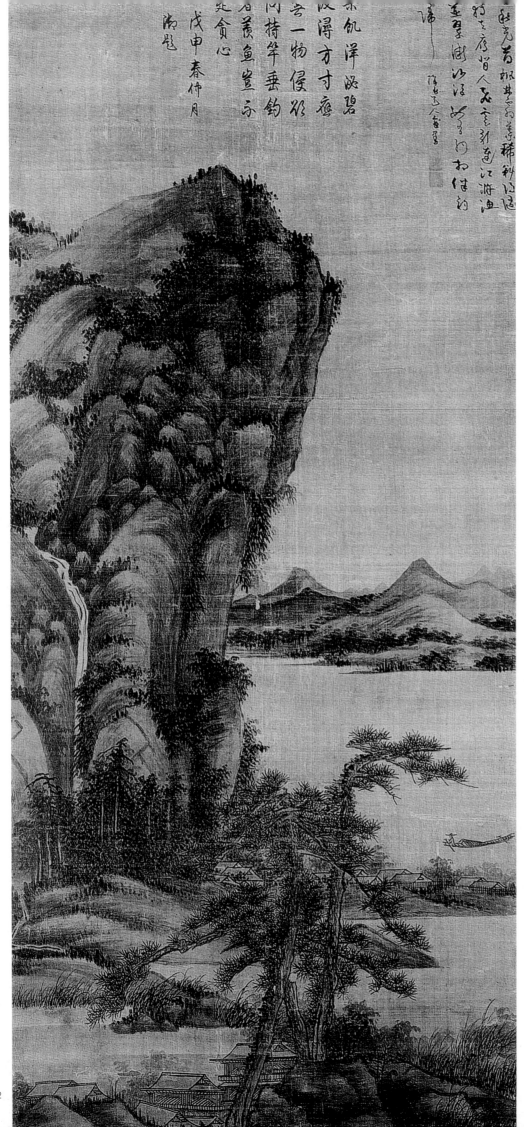

吴镇　秋江渔隐图轴　元
材质、尺寸、收藏地不详

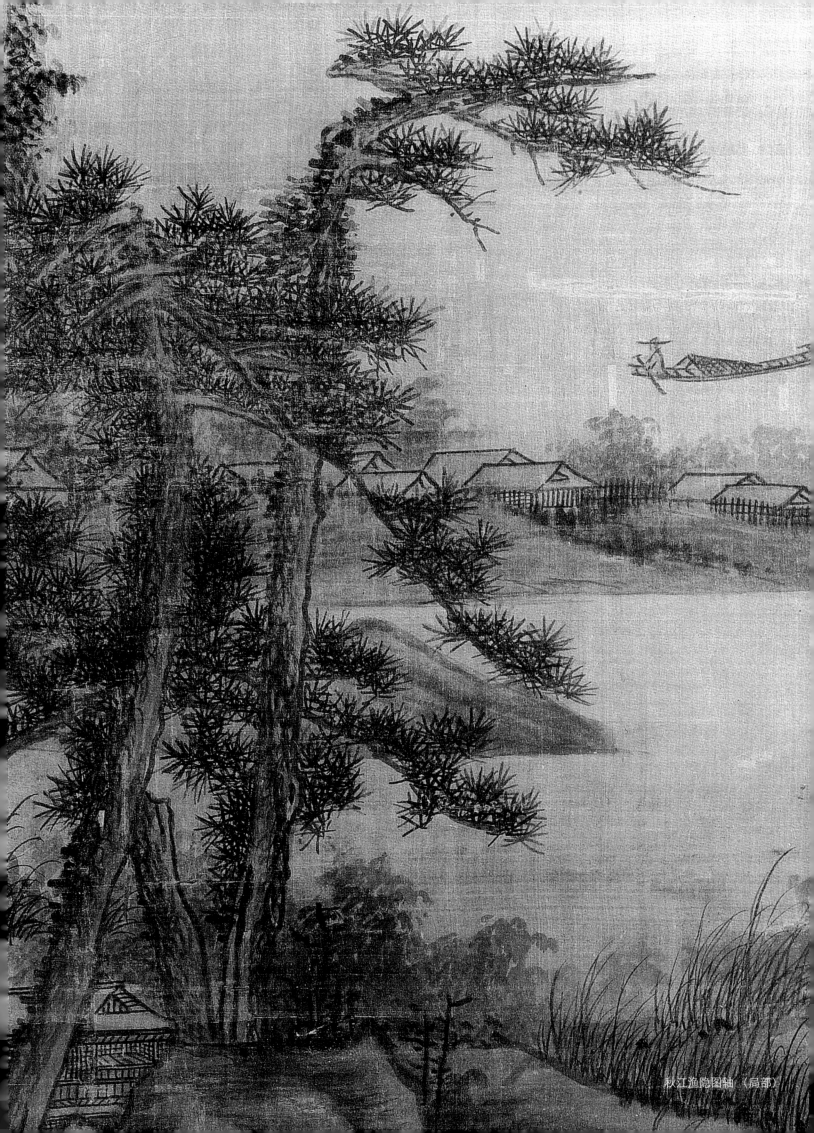

秋江渔隐图轴（局部）

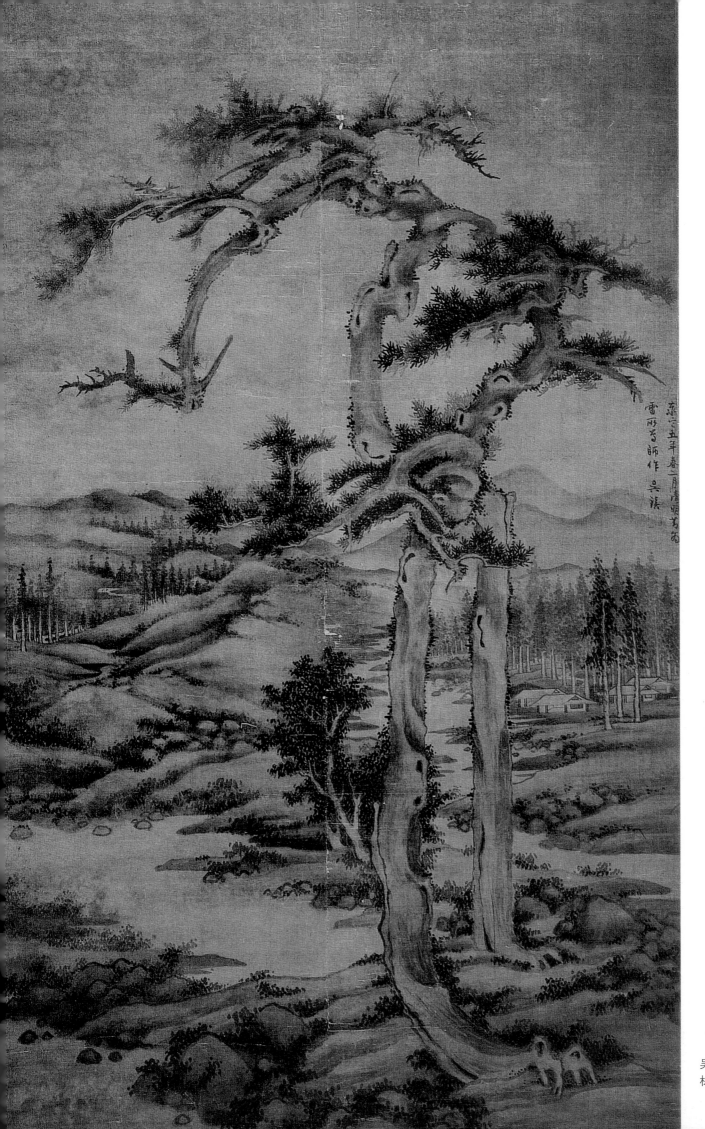

吴镇　双松图轴　元
材质、尺寸、收藏地

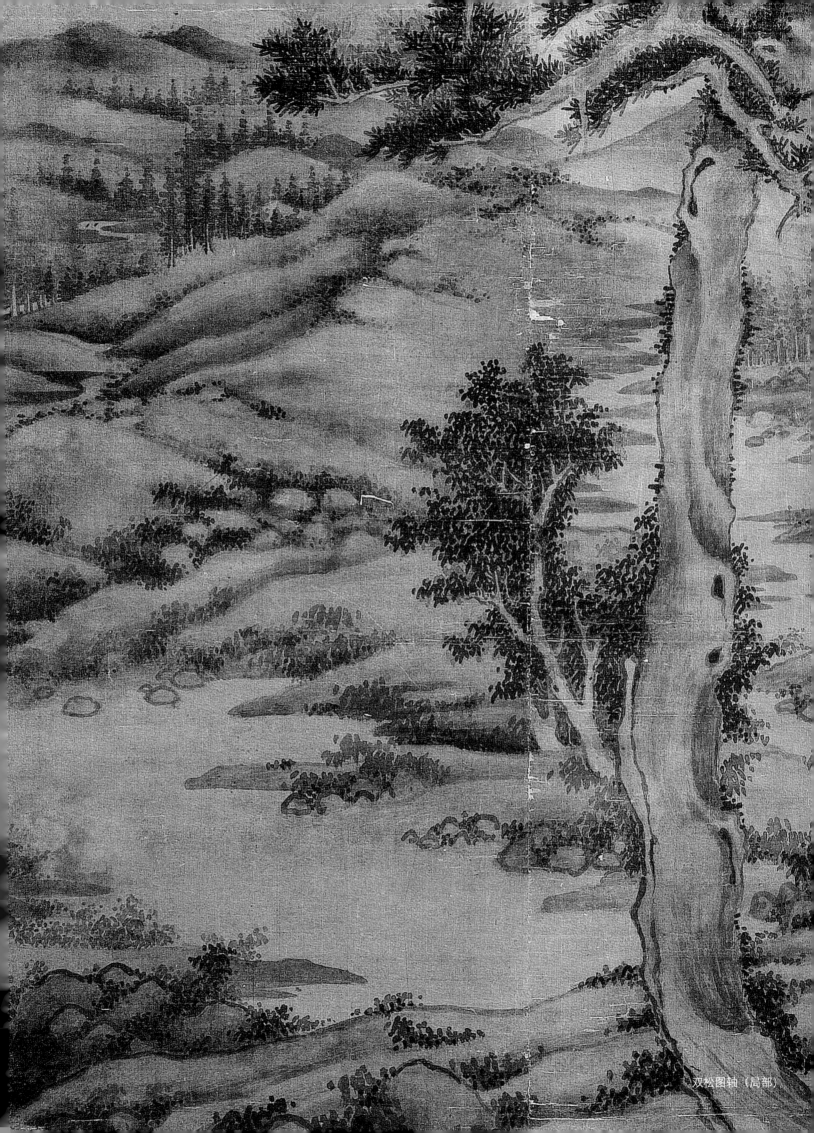

双松图轴（局部）

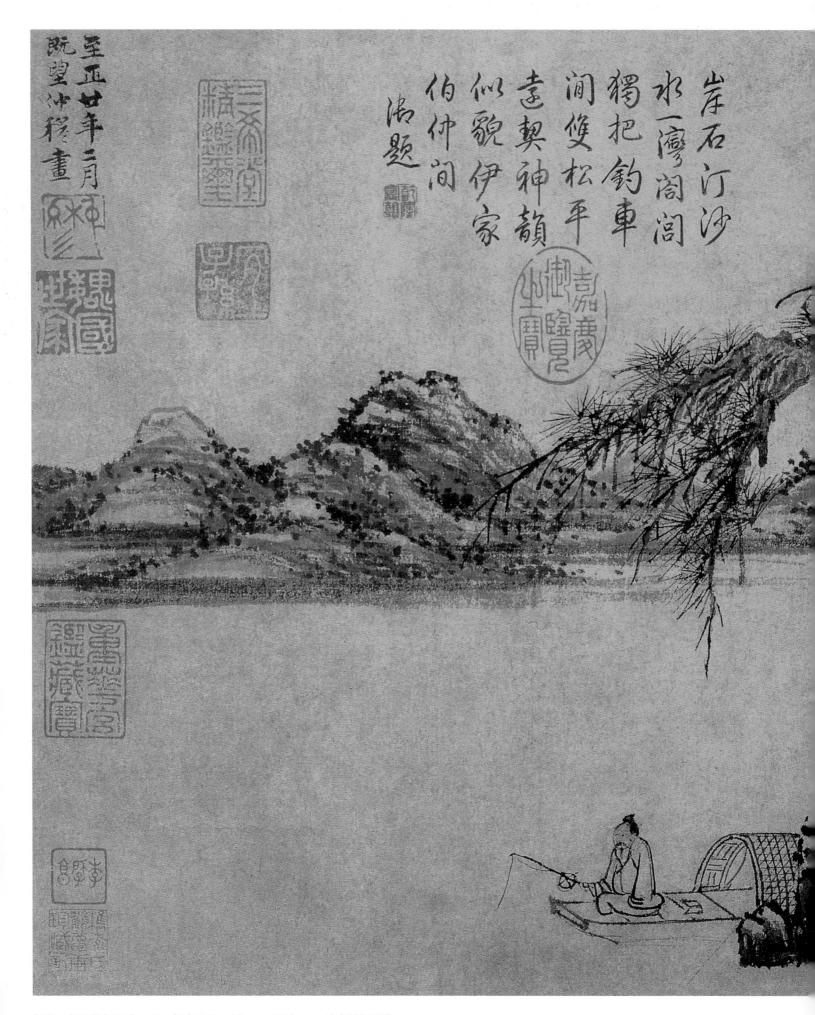

至正廿年三月
既望仲穆畫

岸石汀沙
水一灣閣閣
獨把釣車
間雙松平
遠契神韻
似貌伊家
伯仲間
溥題

赵雍　松溪钓艇图卷　元　纸本墨笔　30cm×52.8cm　故宫博物院藏

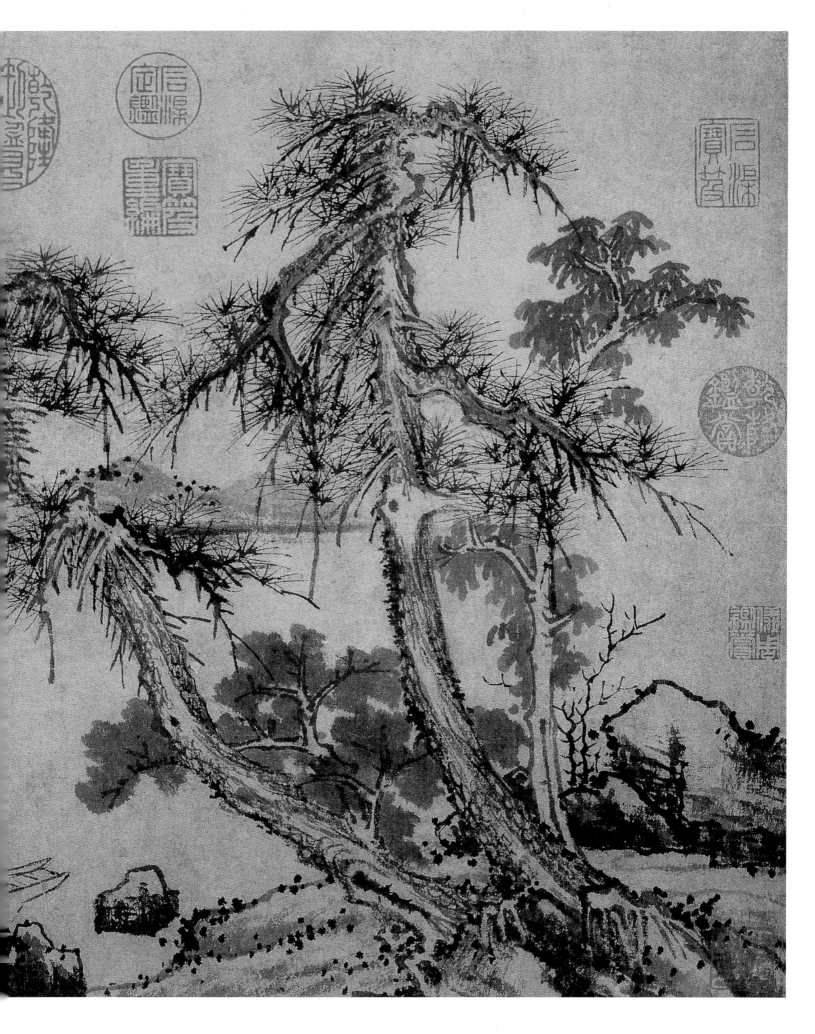

　　赵雍（公元1289—1361年），元代画家。字仲穆。吴兴（今浙江湖州）人。赵孟頫次子。官至集贤待制中、同知湖州路总管府事。书画承继家学，师法董源，山水、花鸟、鞍马、人物、界画无所不能，尤以山水、鞍马最为出色。亦能诗文，并精鉴赏。传世作品有《溪山渔隐》、《骏马》轴、《着色兰竹图》轴等。

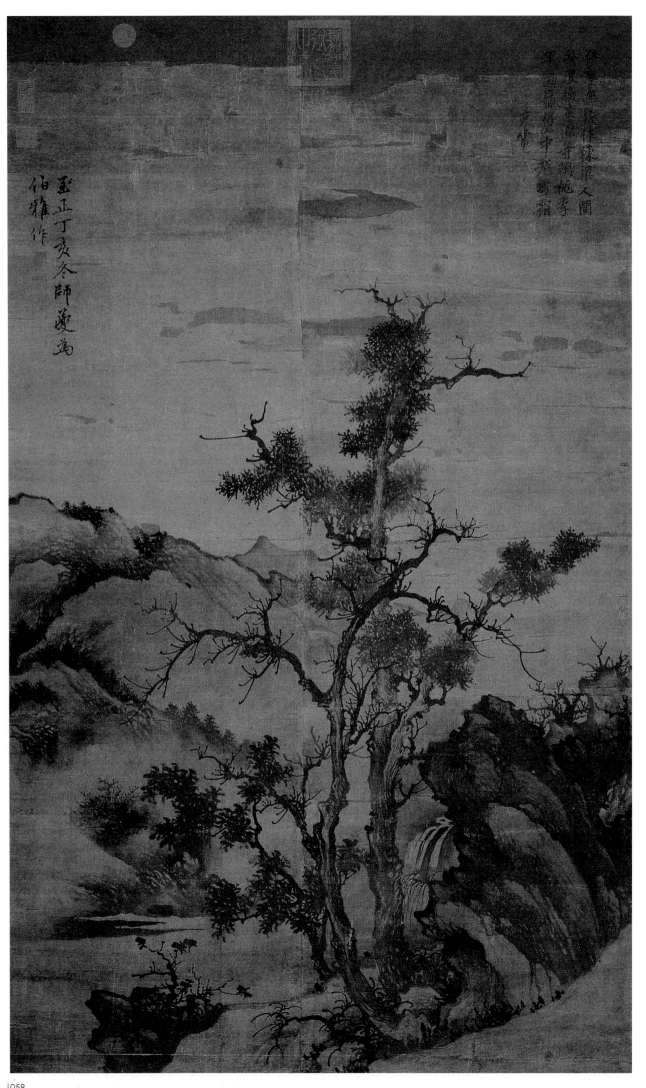

张舜咨，生卒年不详，元代画家。字师夔，号□□山，钱塘（今浙江杭州）人。从袁华咏张舜咨画"夔翁八十双鬓蟠"的诗句中，可知他享年八十岁或更久。张氏曾在安徽、浙□任儒学教授、行省宣使、主簿、县尉、县尹等下层官吏的职务。据文献记载并结合现存画迹，可知他擅长山水、古木竹石一类的题材。传世作品有《古木飞泉图》轴、《树石图》轴。

张舜咨
古木飞泉图轴
元
绢本设色
146.3cm×89.6cm
台北故宫博物院藏

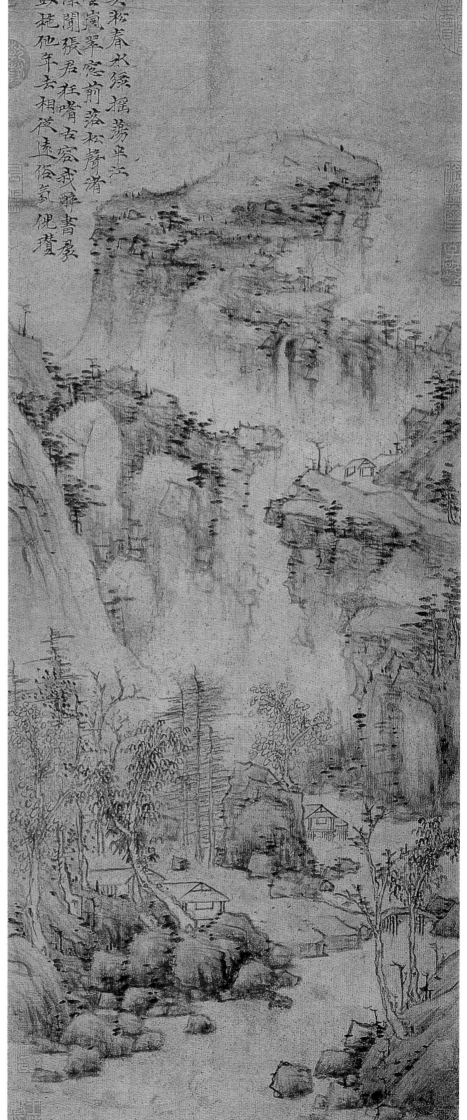

张中，元代画家。一名守中，字子政，
一作子正，松江（今上海松江）人。生卒年不
详，约活动于元至正年间。山水师黄公望，
尤善绘花鸟，多以水墨点簇晕染，生动而富韵
味。偶尔设色，清隽雅致。传世作品有《垂杨
双燕图》轴、《芙蓉鸳鸯图》轴、《吴淞春水
图》轴。

张中　吴淞春水图轴　元
纸本墨笔　82.8cm×32cm
上海博物馆藏

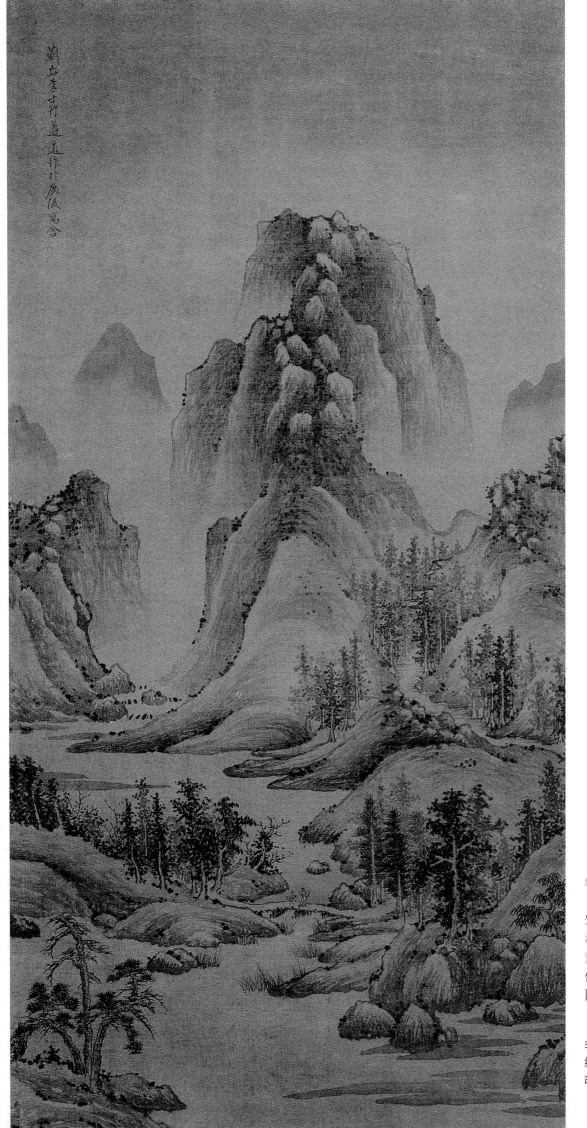

李士行（公元1282—1
年），元代画家。字遵道。
（今北京）人。李衎之子。官
岩知州。擅界画，尤长于古木
和山水。竹石承继家学，山水
董、巨，具有平淡天真之趣。
作品有《古木丛篁图》轴、《
图》轴。

李士行　山水图轴　元
绢本墨笔　106.2cm×52.7cm
故宫博物院藏

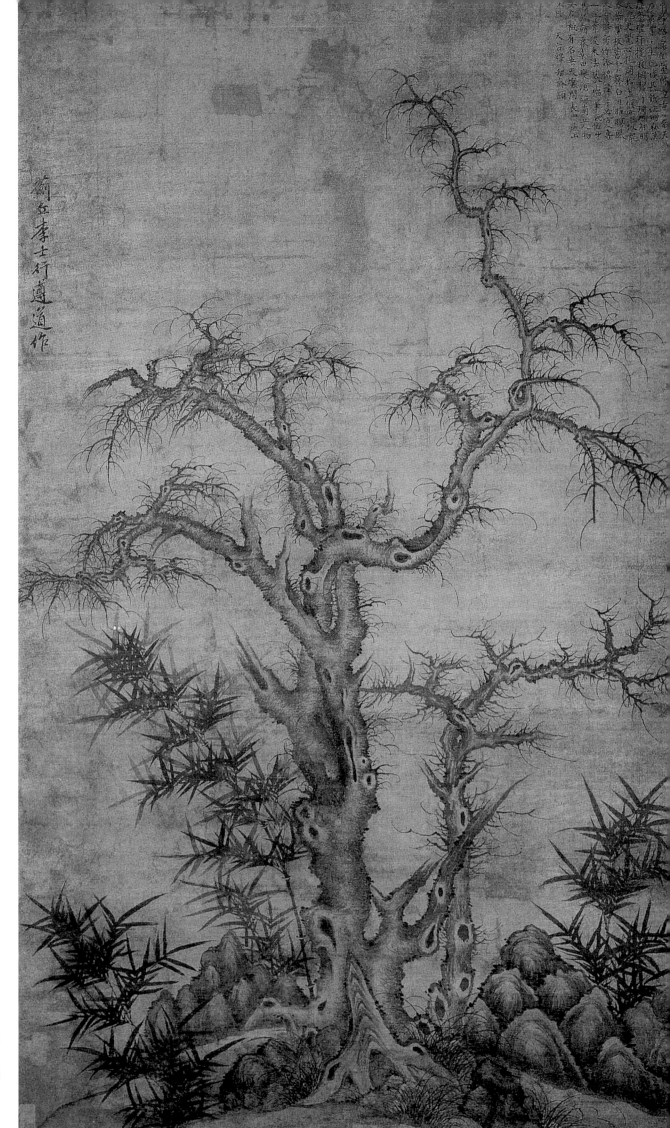

李士行　古木丛篁图轴　元

墨笔　169.6cm×100.4cm

上海博物馆藏

畔人消沱
綠溪漬相
榷激言不
可聞便使
下風向一二
茶香前事
那匠分
治題

朱德润　松溪钓艇图卷　元　纸本墨笔　31.5cm×52.6cm　故宫博物院藏

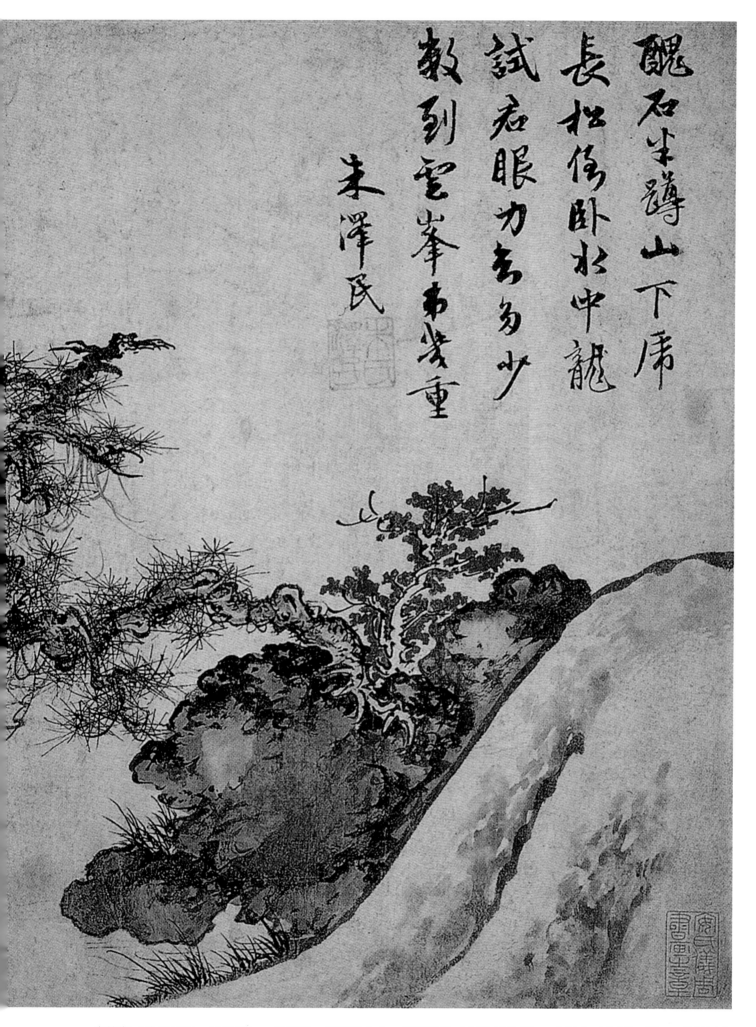

醜石坐蹲山下席
長松偃卧水中龍
試疮眼力奇多少
數到雪峰未覺重

朱澤民

朱德润（公元1294—1365年），字泽明，号睢阳山人。原籍睢阳（今河南商丘），官昆山（今属江苏）。曾任国史编修、行省儒学提举。工诗文、书法，善画山水，初学许道宁，后法郭熙，多作溪山平远、林木清森之景。传世画迹有《秀野轩图》卷、《林下鸣琴图》轴、《浑沦图》卷等。

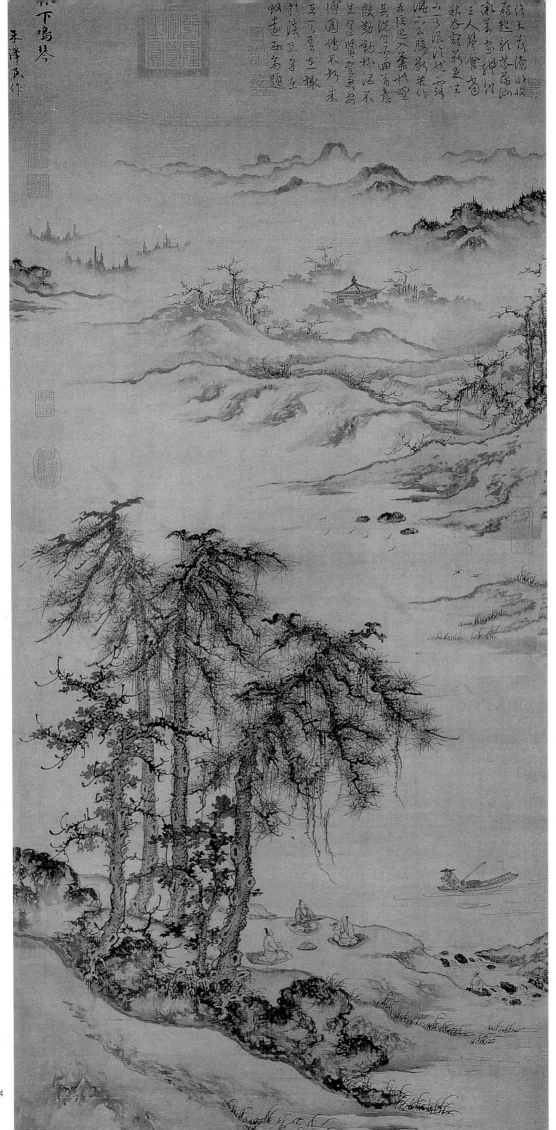

朱德润　林下鸣琴图轴　元
绢本设色　120.8cm×58cm
台北故宫博物院藏

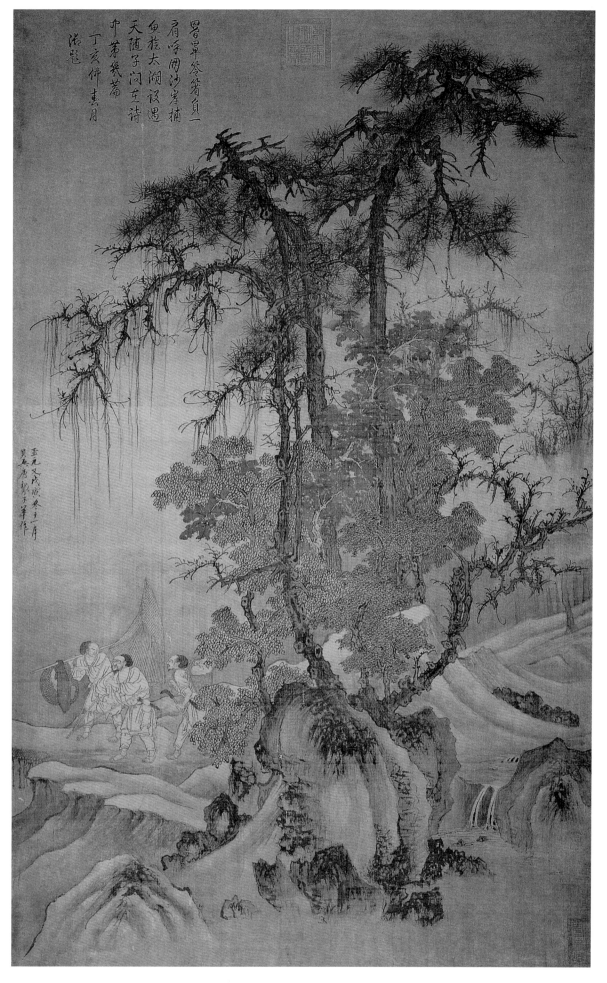

唐棣　霜浦归渔图轴　元　绢本设色　144cm×89.7cm　台北故宫博物院藏

　　唐棣（公元1296—1364年），元代画家。字子华。吴兴（今浙江湖州）人。曾任吴江县令。工画山
水，近学赵孟頫，远师李成、郭熙。善于布置景物，点缀人物尤佳，笔力坚硬，画风清森华润，犹存宋人
遗法。传世作品有《霜浦归渔图》轴、《松荫聚饮图》轴。

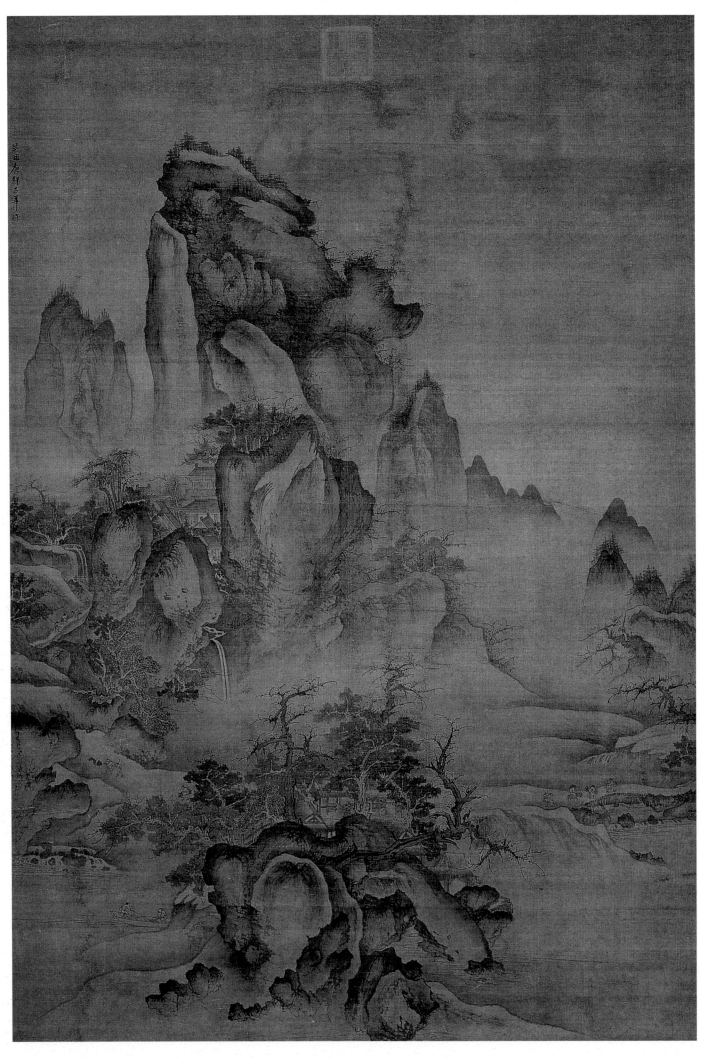

唐棣　仿郭熙秋山行旅图轴　元　绢本设色　151.9cm×103.7cm　台北故宫博物院藏

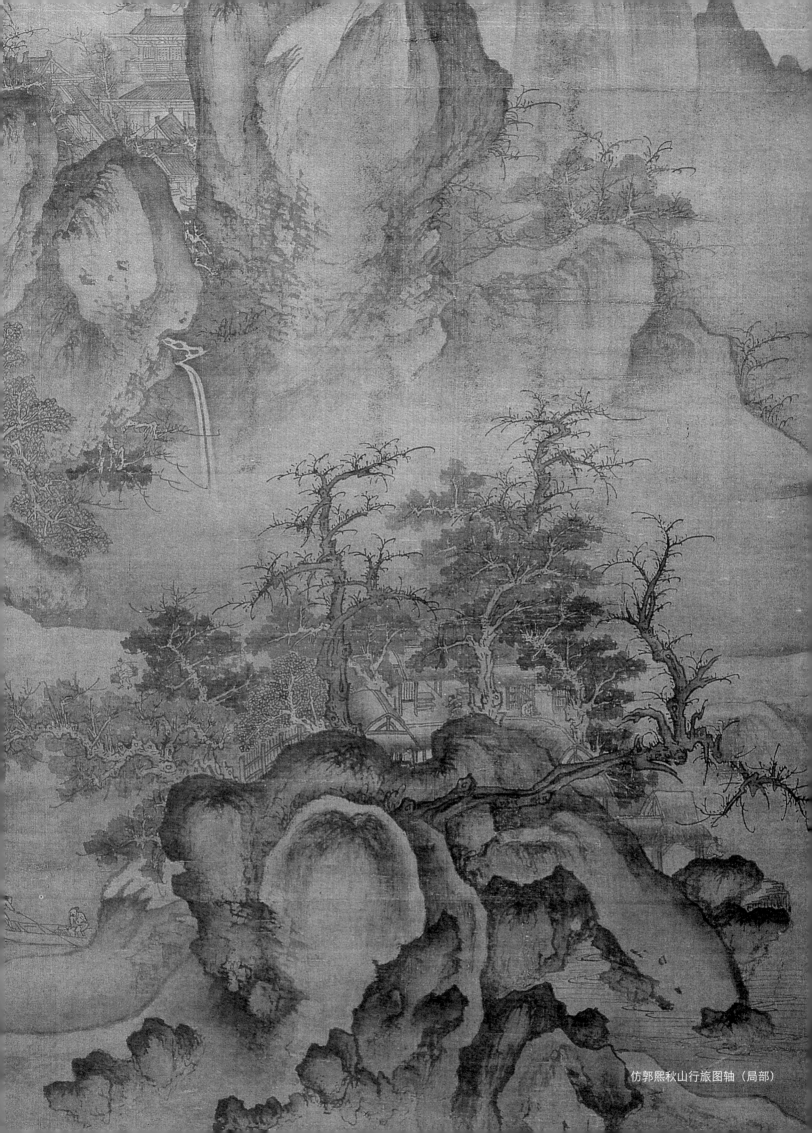

仿郭熙秋山行旅图轴（局部）

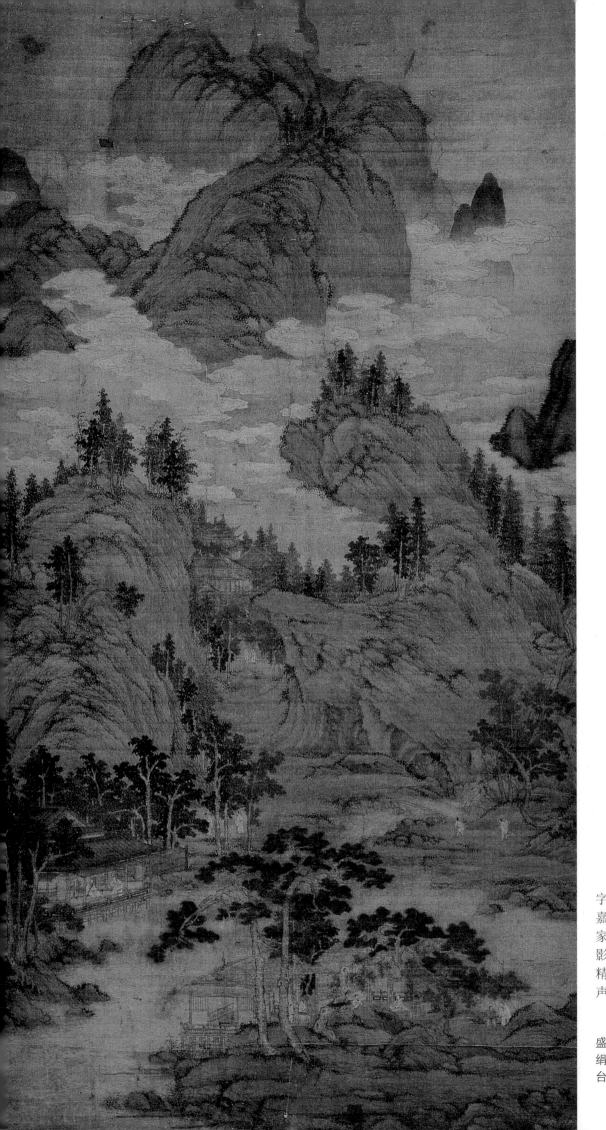

盛懋，生卒年不详，元代画家。字子昭，临安（今浙江杭州）人，住嘉兴魏塘镇。其父盛洪善画，他继承家学，又以陈林为师，并受赵孟頫的影响，善画山水、人物和花鸟。笔墨精致，布置巧密，在元末享有较高的声誉。

盛懋　溪山清夏图轴　元
绢本设色　204.5cm×108.2cm
台北故宫博物院藏

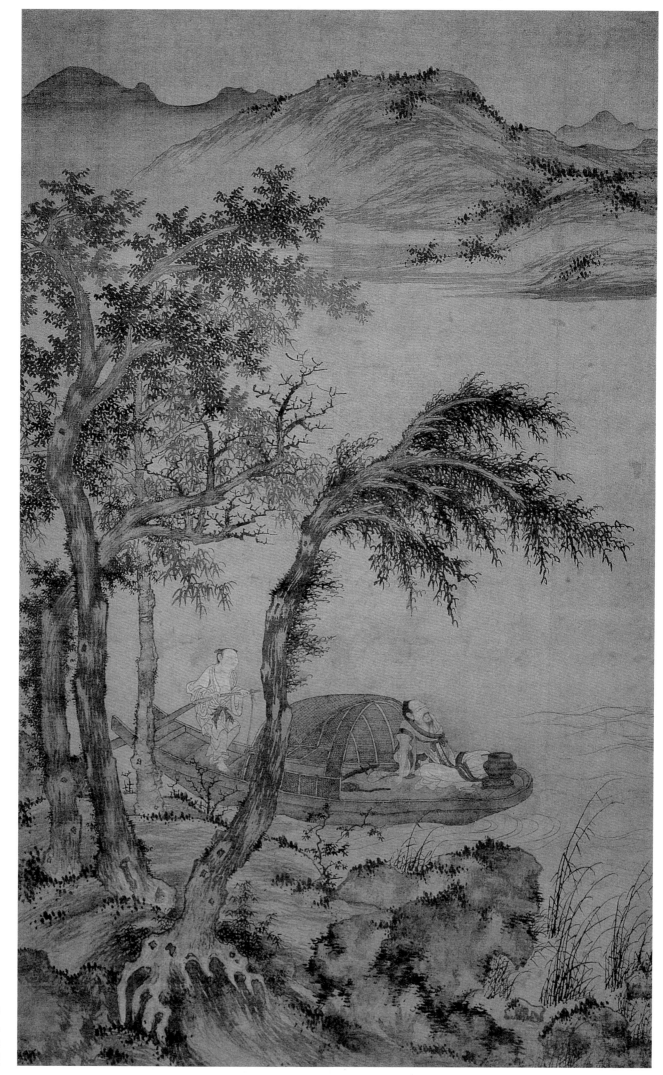

盛懋　秋舸清啸图轴　元
绢本设色
167.5cm×102.4cm
上海博物馆藏

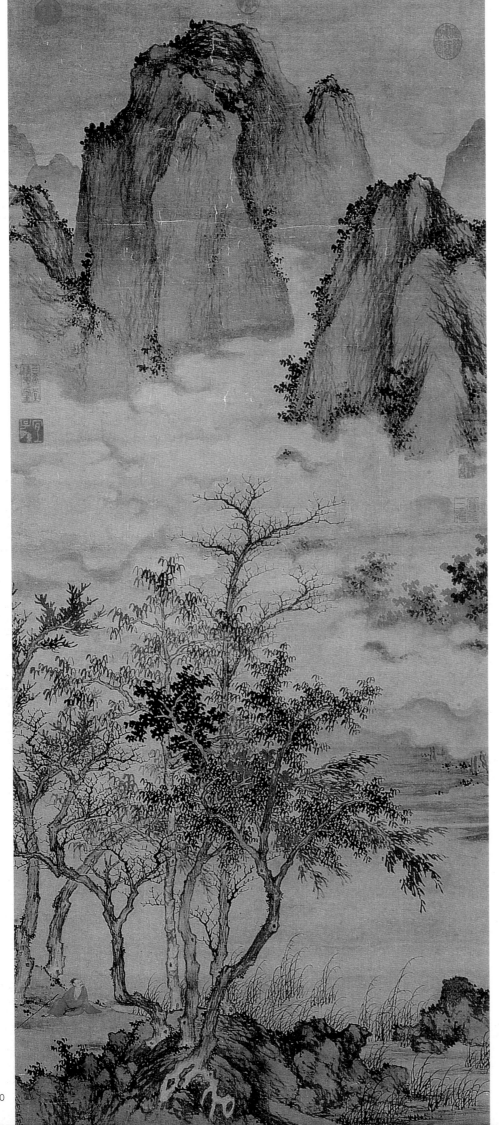

盛懋　秋林高士图轴　元
材质、尺寸、收藏地不详

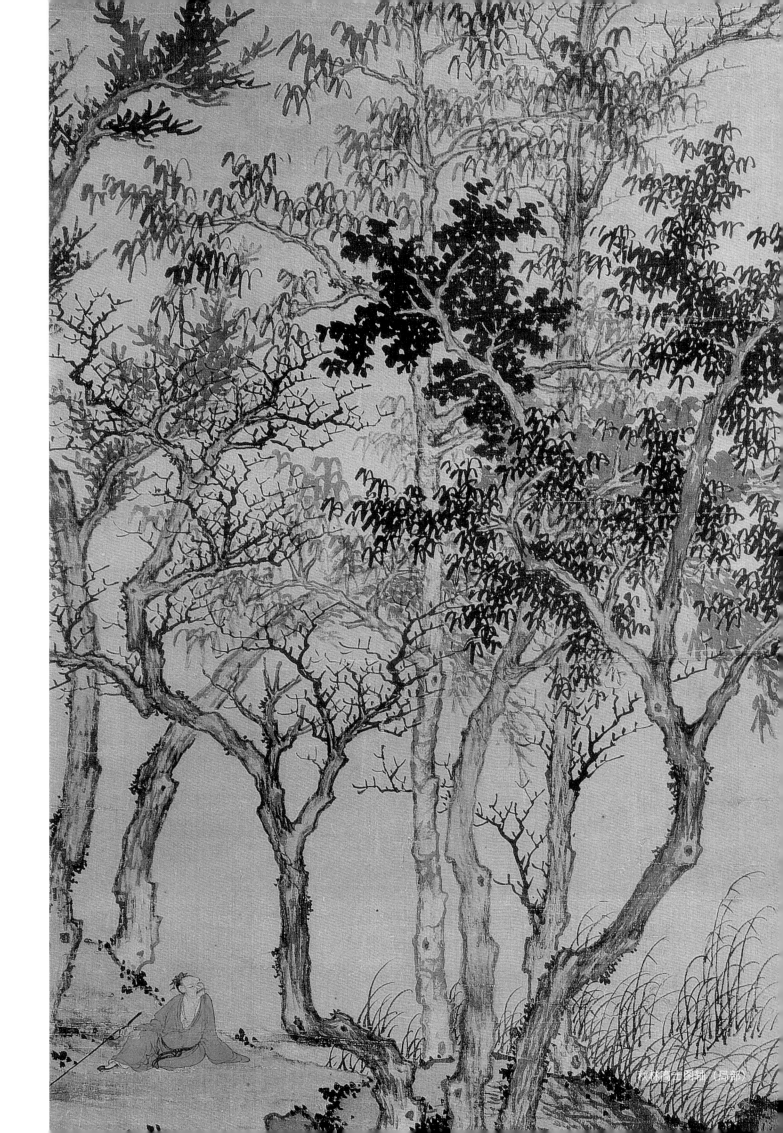

秋林高士图轴（局部）

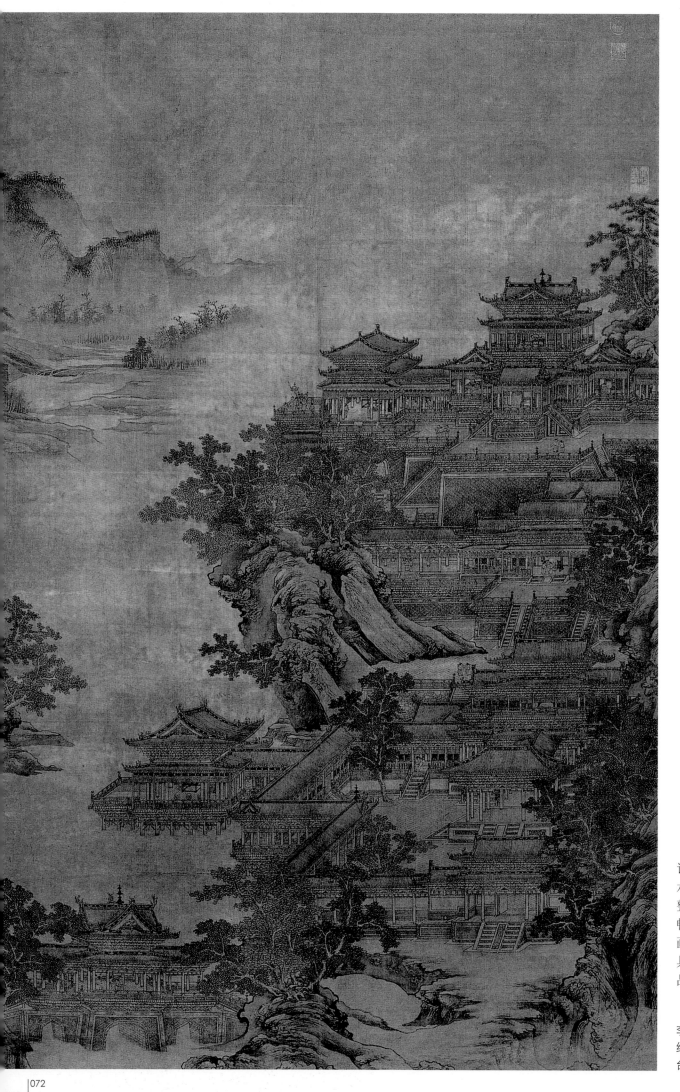

李容瑾，生卒年
详。字公琰。善界画
水，师王振鹏。界画
整，比例精确，线条
畅，人物生动传神，
画法略比王振鹏粗壮
具苍浑秀润之势。传
品有《汉苑图》轴。

李容瑾　汉苑图轴　元
绢本墨笔　156.6cm×108.
台北故宫博物院藏

陆广，生卒年未详。字季弘，号天游
生。吴（今江苏苏州）人。善画山水，取法
黄公望、王蒙，风格清淡苍润，萧散有致，
后人评其格调在曹知白、徐贲之间。传世作
品有《溪亭山色图》轴、《仙山楼观图》
轴、《五瑞图》轴等。

陆广 溪亭山色图轴 元
纸本墨笔 89.1cm×25.4cm
上海博物馆藏

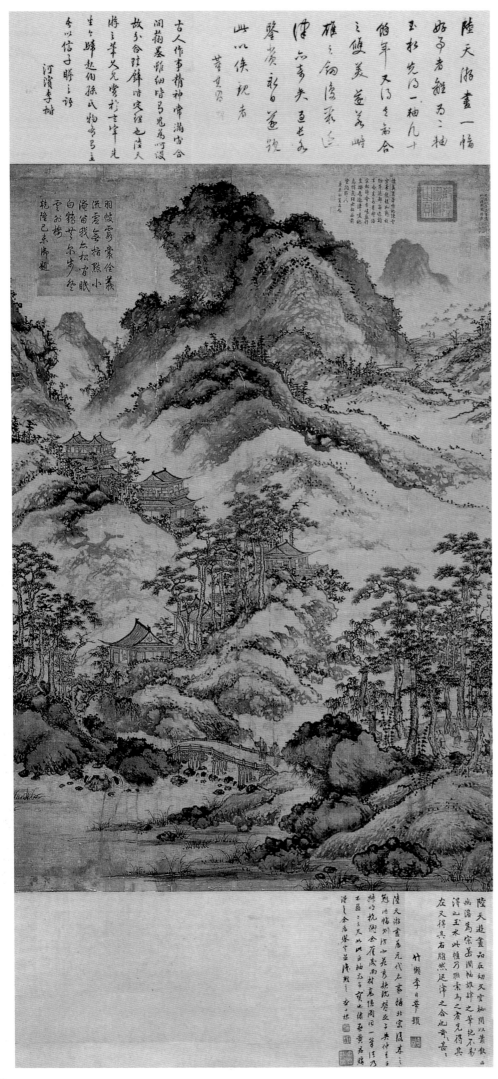

陆广　仙山楼观图轴　元
绢本设色　137.5cm×95.4cm
台北故宫博物院藏

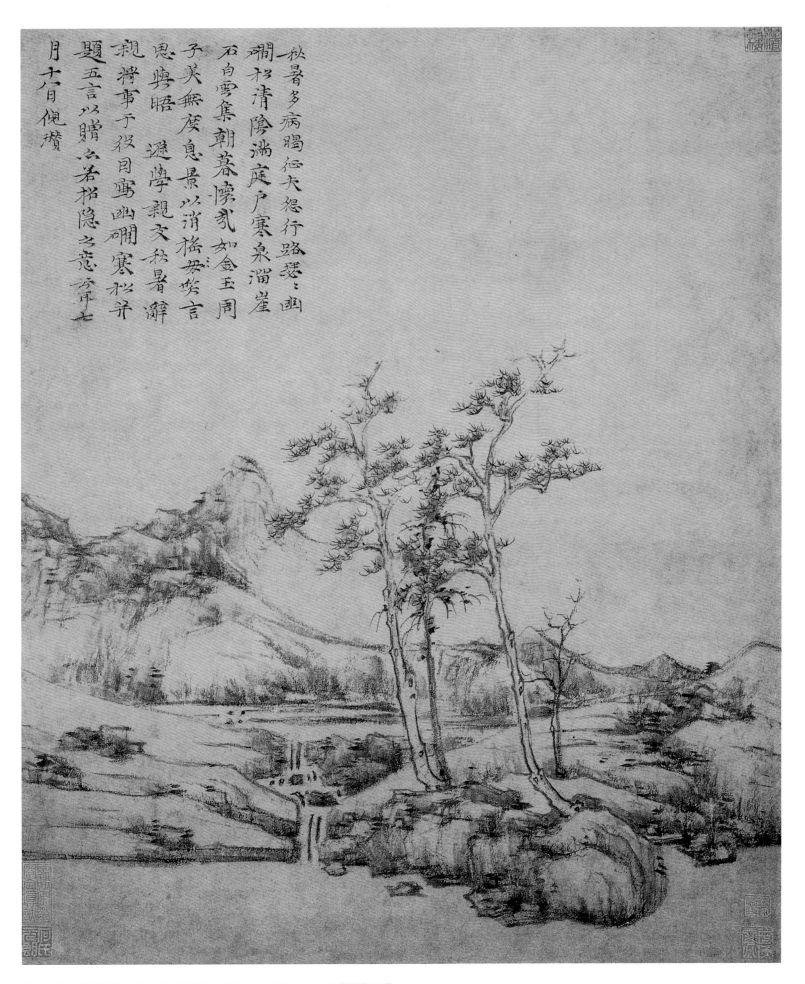

一松暑多病暘征夫怨行路琴之幽
珊珊清陰端庭戶寒泉溜崖
石自雲集朝暮懷貳如金玉周
子美無度息景以消楹安簣言
思痺晤避學親文秋暑辟
親將事于役日寓幽珊寒松并
題五言以贈六若招隱之意壬年七
月十六日倪瓚

倪瓚 幽涧寒松图轴 元 纸本墨笔 59.9cm×50.4cm 故宫博物院藏

　　倪瓚（公元1301—1374年），元代书画家。初名斑，字元镇，号云林，别号有荆蛮民、幻霞生等。无锡（今江苏无锡）人。工诗书，善画山水、墨竹。早岁以董源为师，后法荆浩、关仝。多写平远景色，汀渚遥岑，小山竹树，有亭无人，物象疏寥。作折带皴，行笔凝重，用墨简淡。其画境虚冷荒寒，寓意深刻，在画史上别具一格。后人把他和黄公望、吴镇、王蒙合称为"元四家"。传世作品有《雨后空林图》轴、《修竹图》轴、《溪山图》轴、《六君子图》轴等。

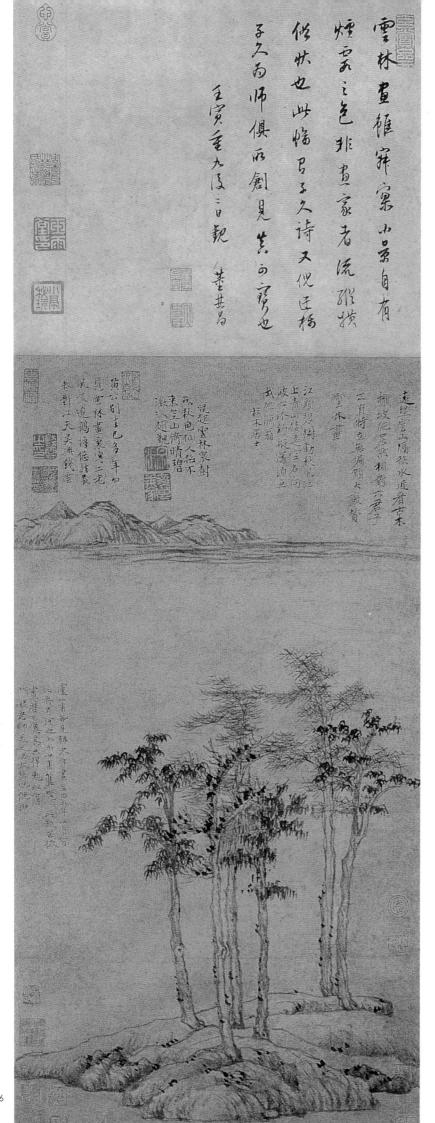

倪瓒　六君子图轴　元
纸本墨笔　64.3cm×46.6cm
上海博物馆藏

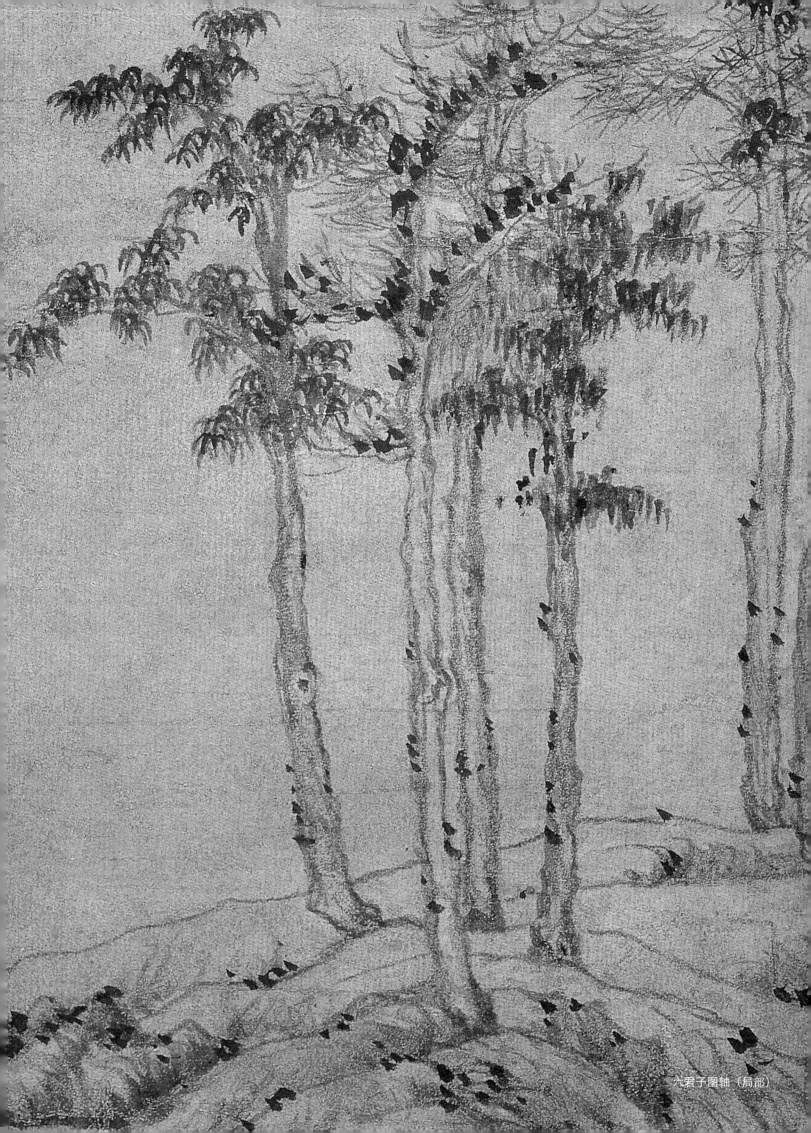

六君子图轴（局部）

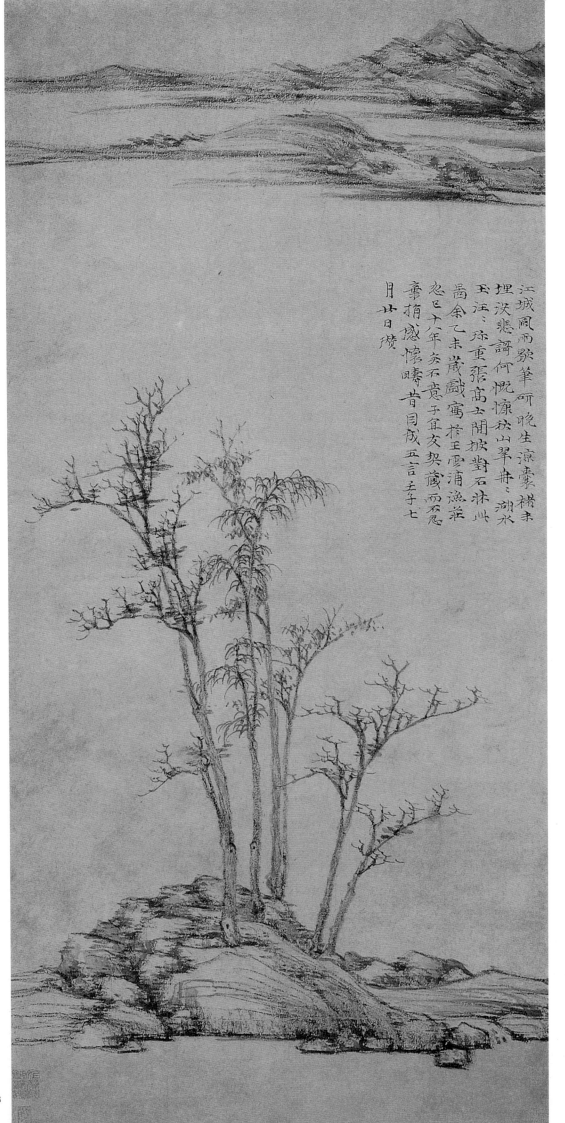

江城風雨歇筆研晚生涼豪楮未
埋沈悲詩何慨懷秋山翠再湖水
玉汪 珎重張高五開披對石床 州
尚余乙未歲戲寓柗王雲浦漁莊
忽巳十八年矣石竟子宜友契藏而石忽
奉揖感懷曉昔目戍五言壬子七
月廿日瓚

倪瓒　渔庄秋霁图轴　元
纸本墨笔　96.1cm×46.9cm
上海博物馆藏

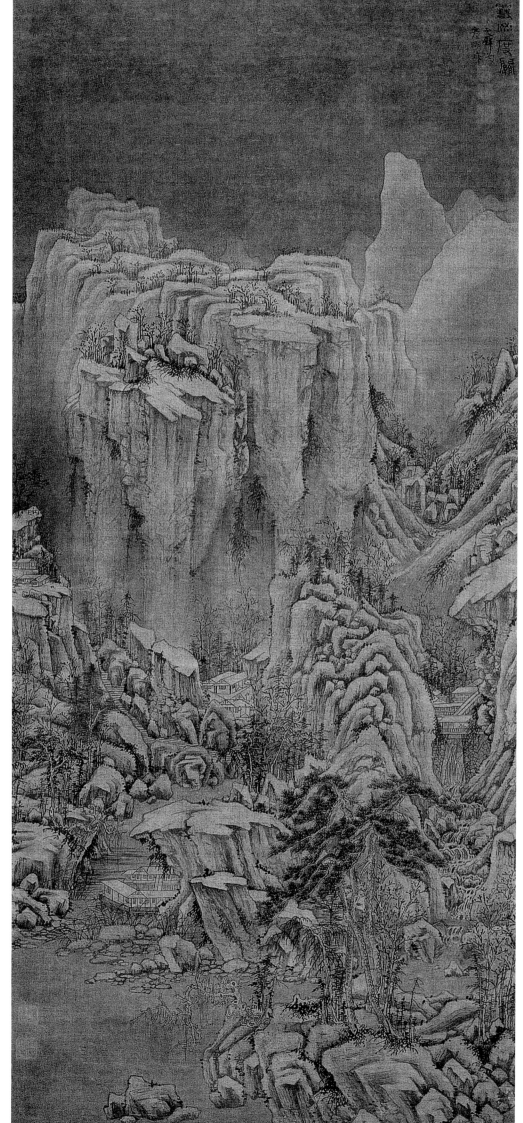

马琬，元代画家。生卒年不详，约于明洪武年间。字文璧，号鲁纯。金陵（今江苏南京）人，元末客居松江。明洪中官抚州知府。工诗书，善画山水，远董源、巨然和米芾，近师黄公望，笔墨润，构图茂密。传世作品有《暮云诗意》轴、《春山清霁图》卷等。

马琬　雪冈渡关图轴　元
绢本墨笔　125.4cm×57.2cm
故宫博物院藏

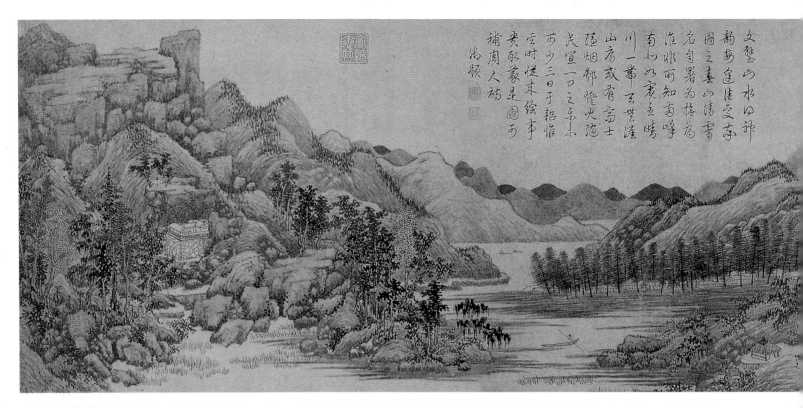

文徵明山水册之种

韵多逢佳处定之本

图之春山清�

名句署为携为

淮郡而知南峰

南小水寅之暗

川一华五笙涯

山房或有高士

陲烟郡壁火随

庚宣一中之乐未

可少三日于粗惟

雪时怪来绘事

类取豪是图于

補周人病

尚颖

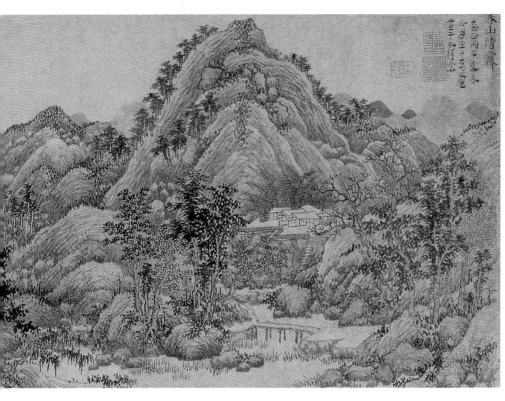

马琬　春山清霁图卷　元
纸本墨笔　27cm×102.5cm
台北故宫博物院藏

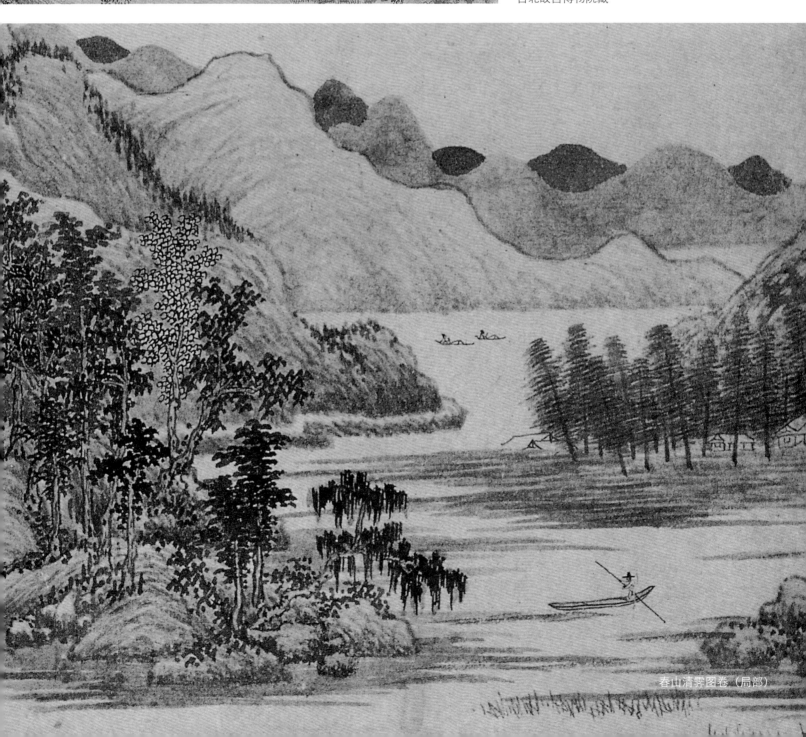

春山清霁图卷（局部）

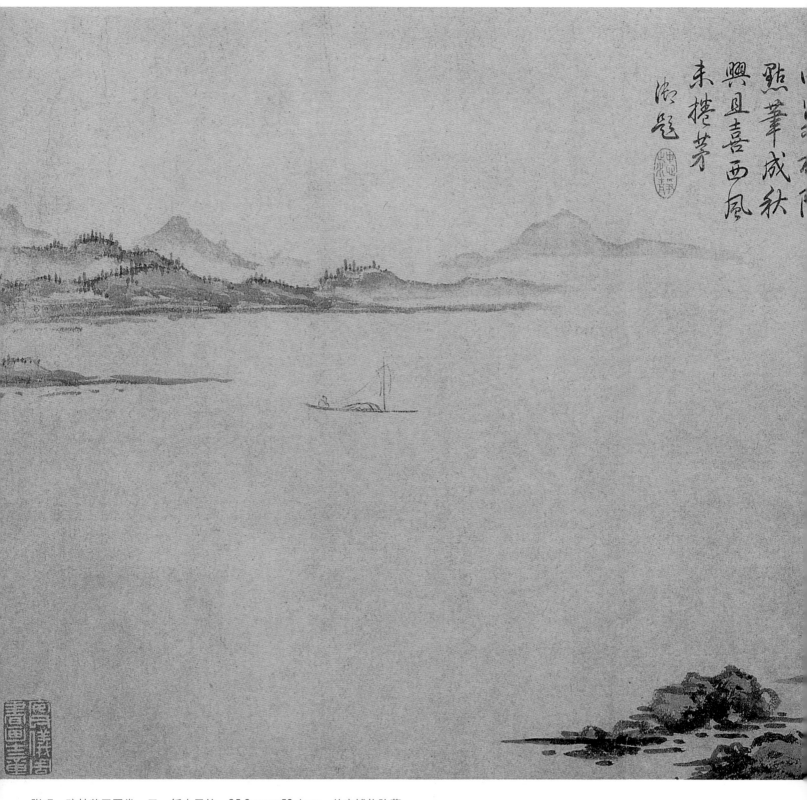

张观　疏林茅屋图卷　元　纸本墨笔　25.8cm×59.6cm　故宫博物院藏

　　张观，生卒年未详，主要活动于元至正年间到明初。字可观。松江枫泾（今上海）人。元末徙浙江嘉兴，明洪武年间客居长州（今江苏苏州）。工山水，先师马远、夏珪，后参用李成、郭熙法。曾与吴镇游，故其笔力古劲，无俗弱之气。尤善鉴别古器物、书画。性好砚。传世作品有《疏林茅屋图》卷。

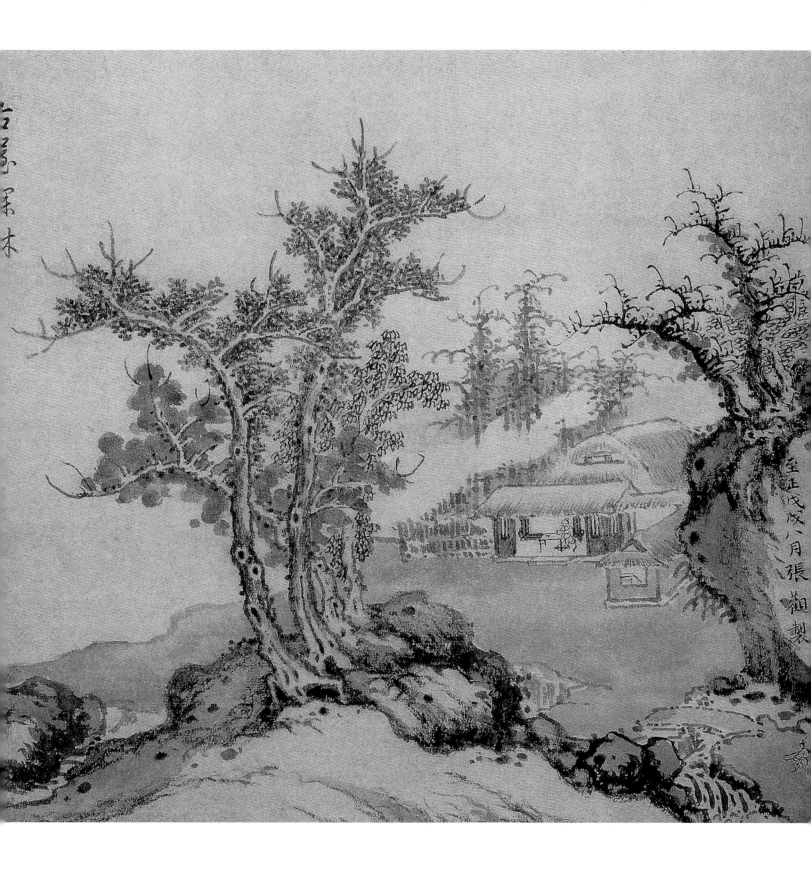

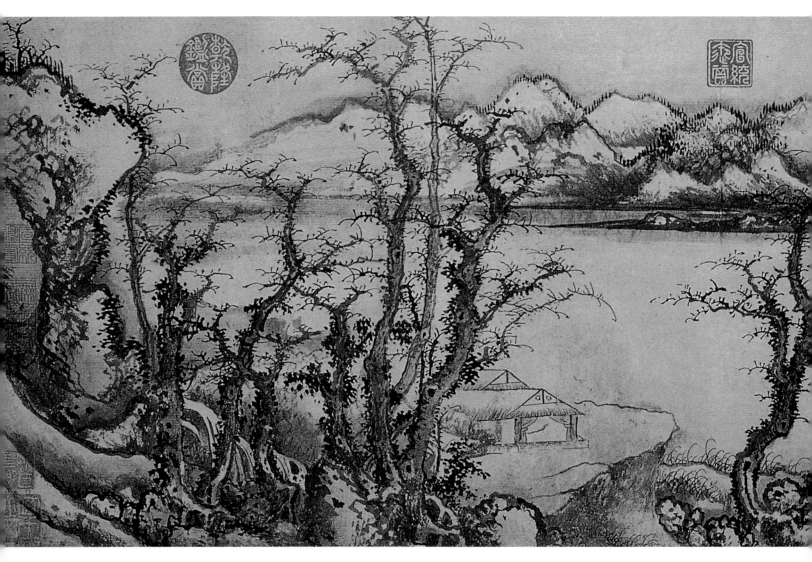

姚廷美　雪江游艇图卷　元　纸本墨笔　24.3cm×81.9cm　故宫博物院藏

　　姚廷美，元代画家。生卒年不详，字彦卿，约活动于元至正年间。吴兴（今浙江湖州）人。善画山水，宗法郭熙。与孟珍、吴廷辉同时齐名。

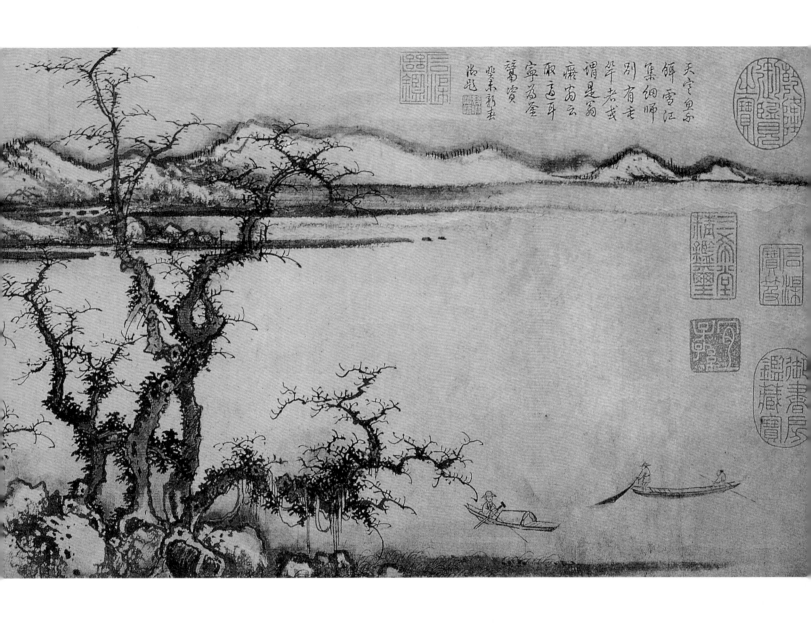

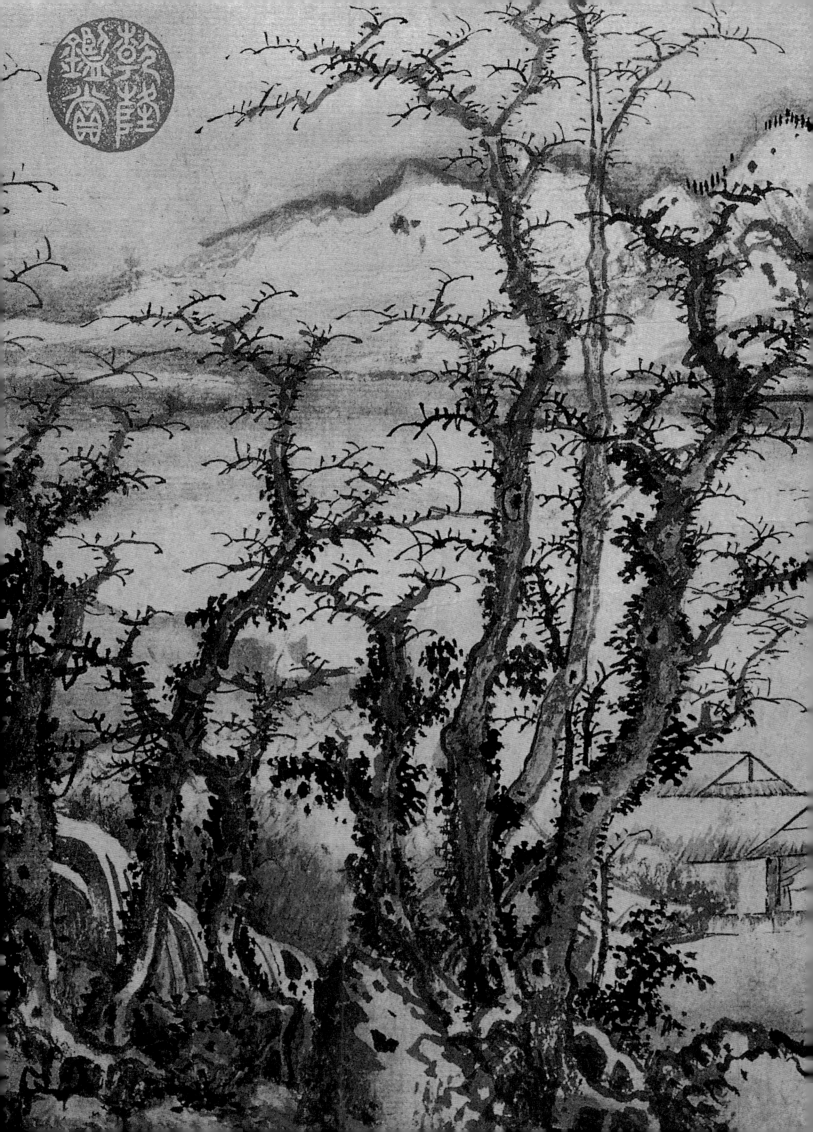

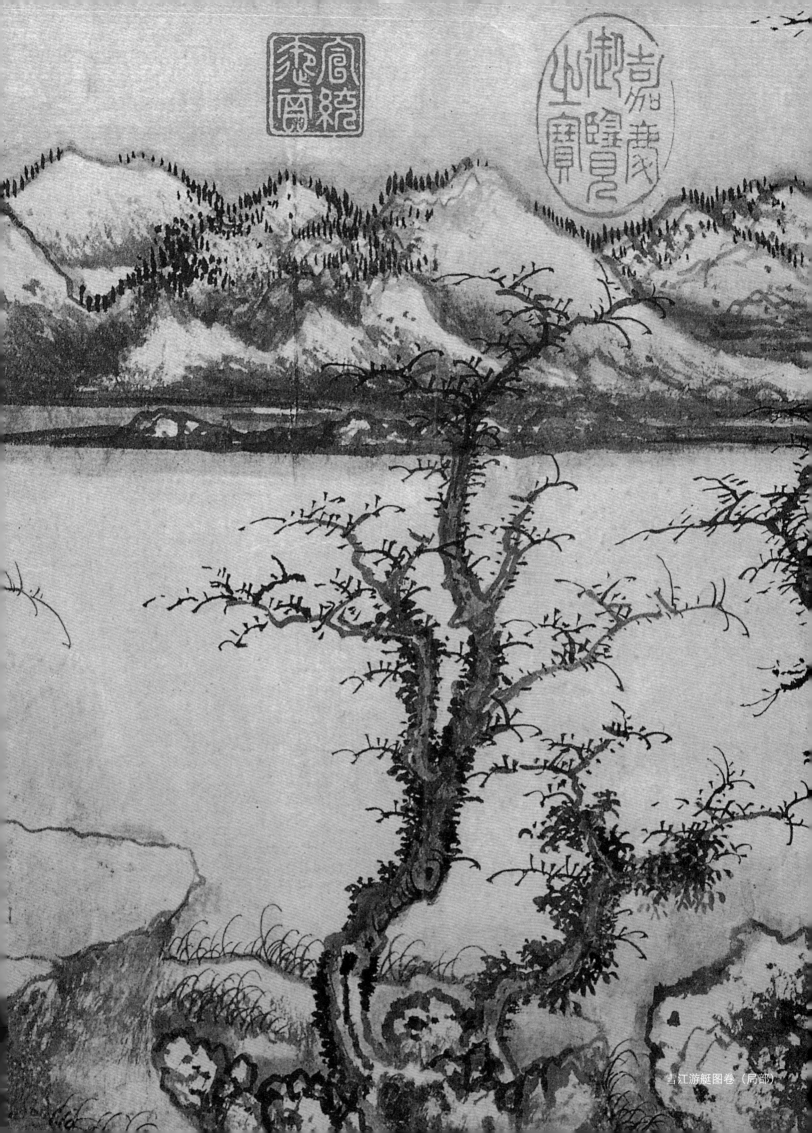

雪江游艇图卷（局部）

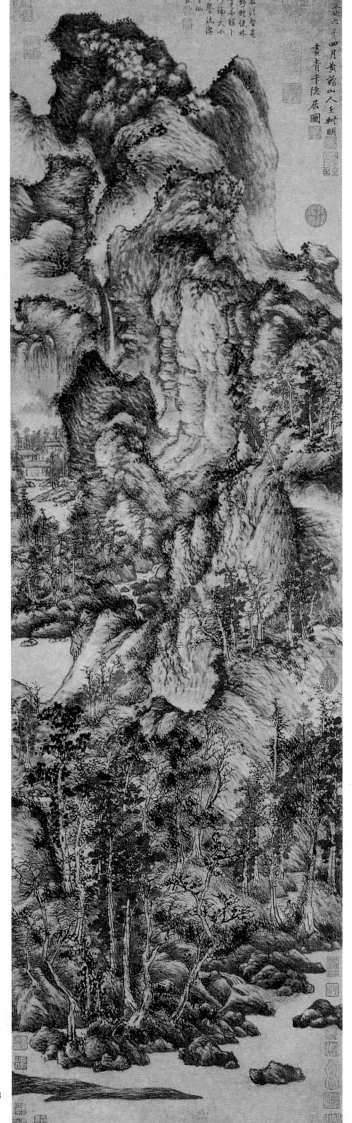

　　王蒙（公元？—1385年），元代画家。字叔明。吴兴（今浙江湖州）人，赵孟頫外孙。元末官理问，弃官后隐居临平（今浙江余杭）黄鹤山，自号黄鹤山樵。明洪武初年出任泰安知州，因胡惟庸案受牵累，死于狱中。工诗文书画，尤善画山水，师法董巨、赵孟頫而有发展变化，自具风格，为"元四家"之一，其山水画风对明清山水画创作具有很大的影响。《青卞隐居图》轴为其代表作，传世作品有《夏日山居图》轴、《秋山草堂图》轴等。

王蒙　青卞隐居图轴　元
纸本墨笔　140cm×42.2cm
上海博物馆藏

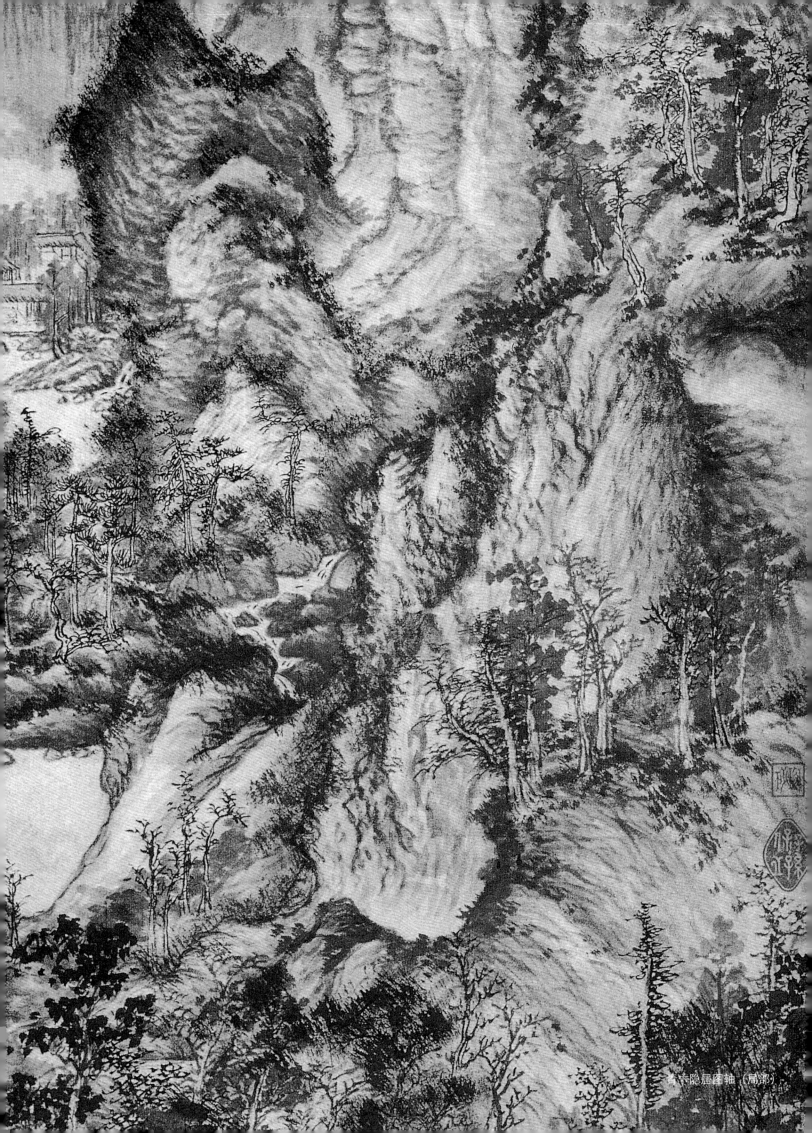

青卞隐居图轴（局部）

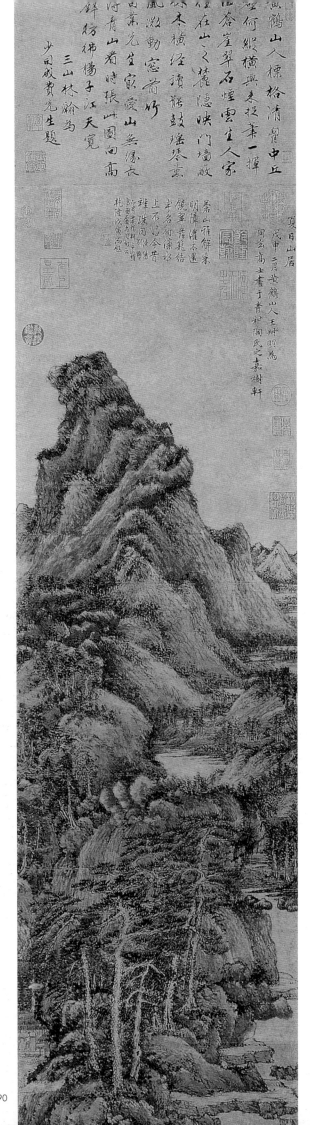

王蒙　夏日山居图轴　元
纸本墨笔　118.4cm×36.5cm
故宫博物院藏

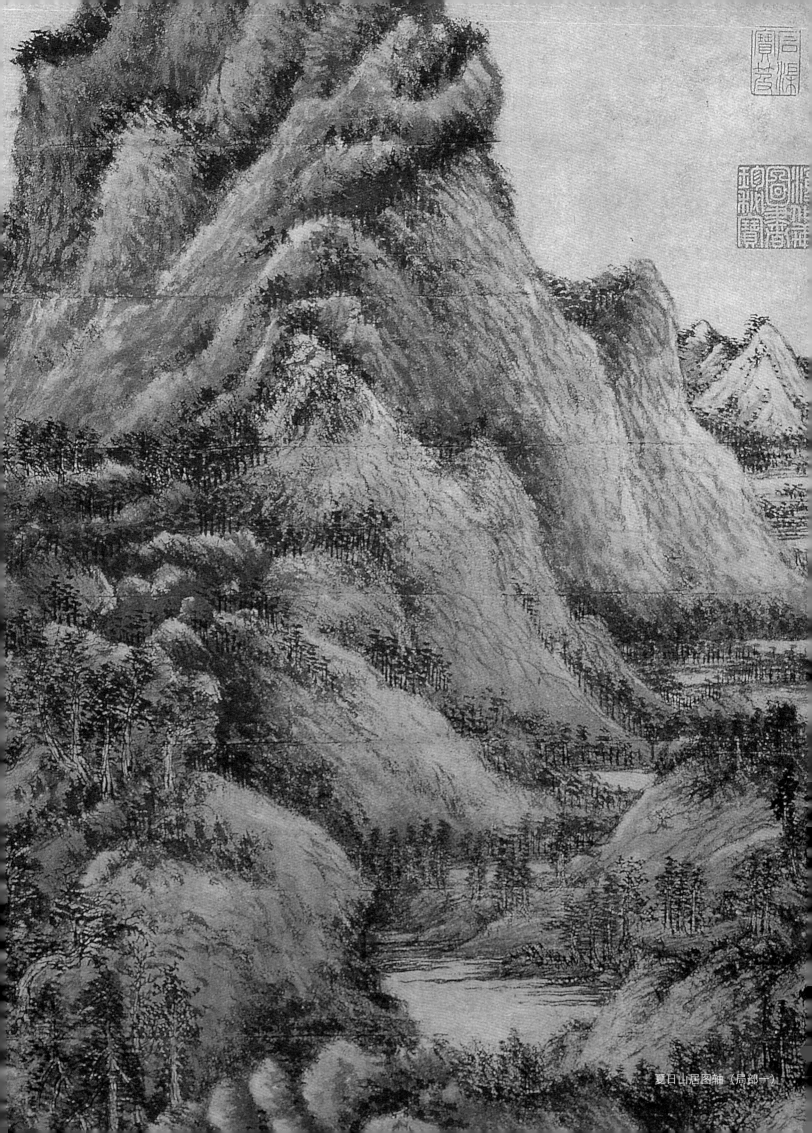

夏日山居图轴（局部一）

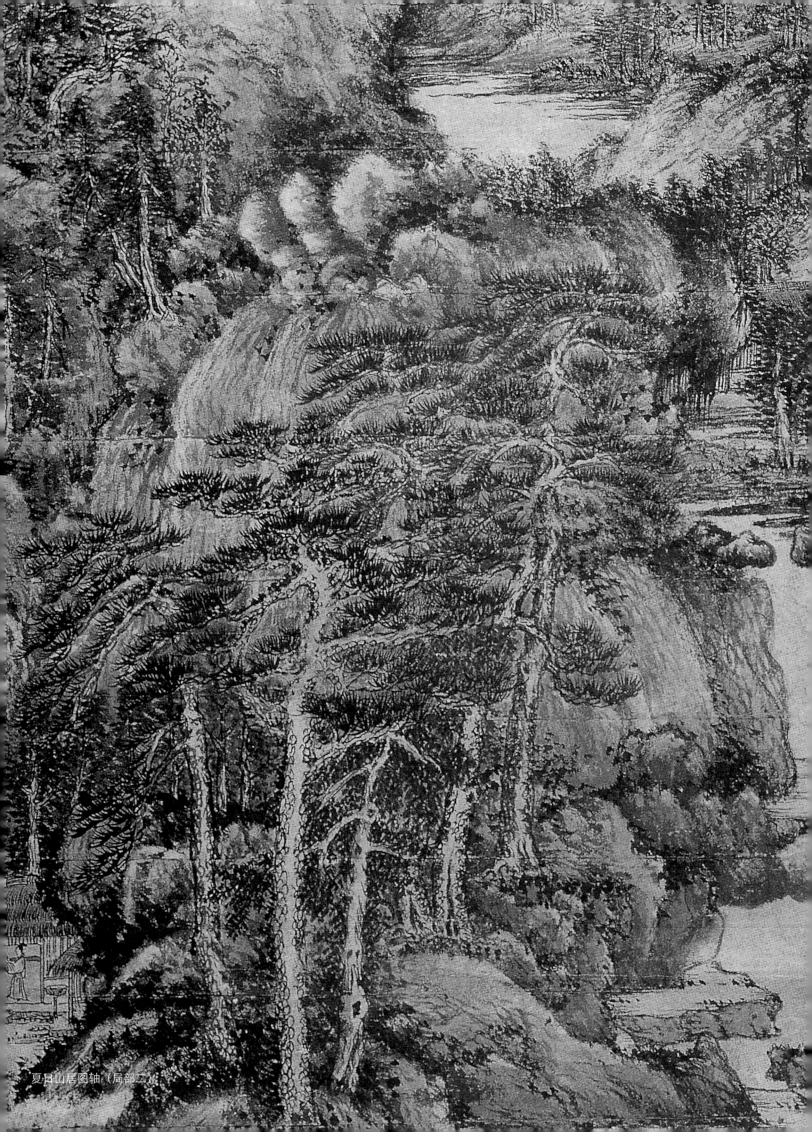

夏日山居图轴（局部二）

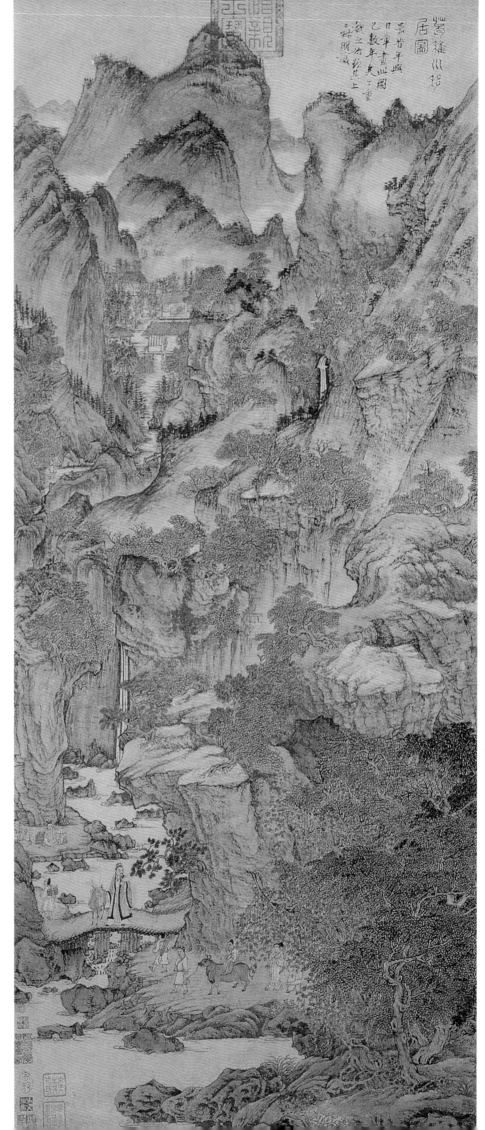

王蒙　葛稚川移居图轴　元
纸本设色　139cm×58cm
故宫博物院藏

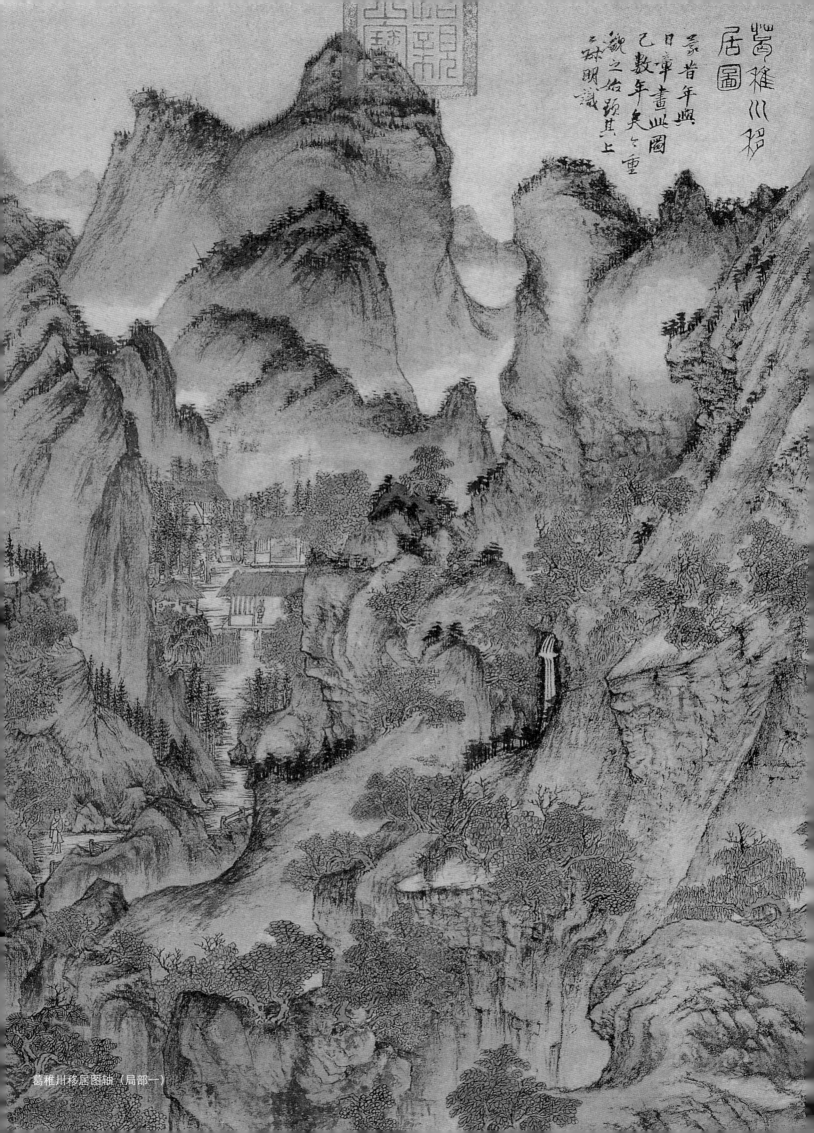

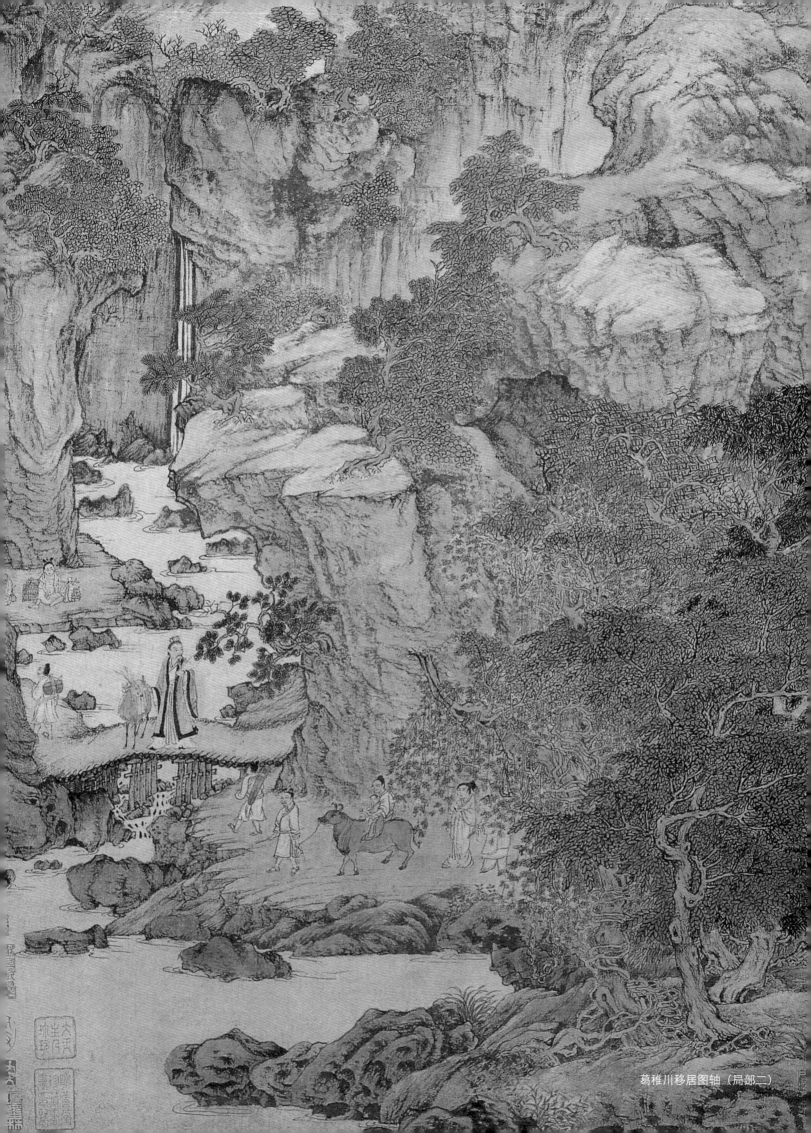

葛稚川移居图轴（局部二）

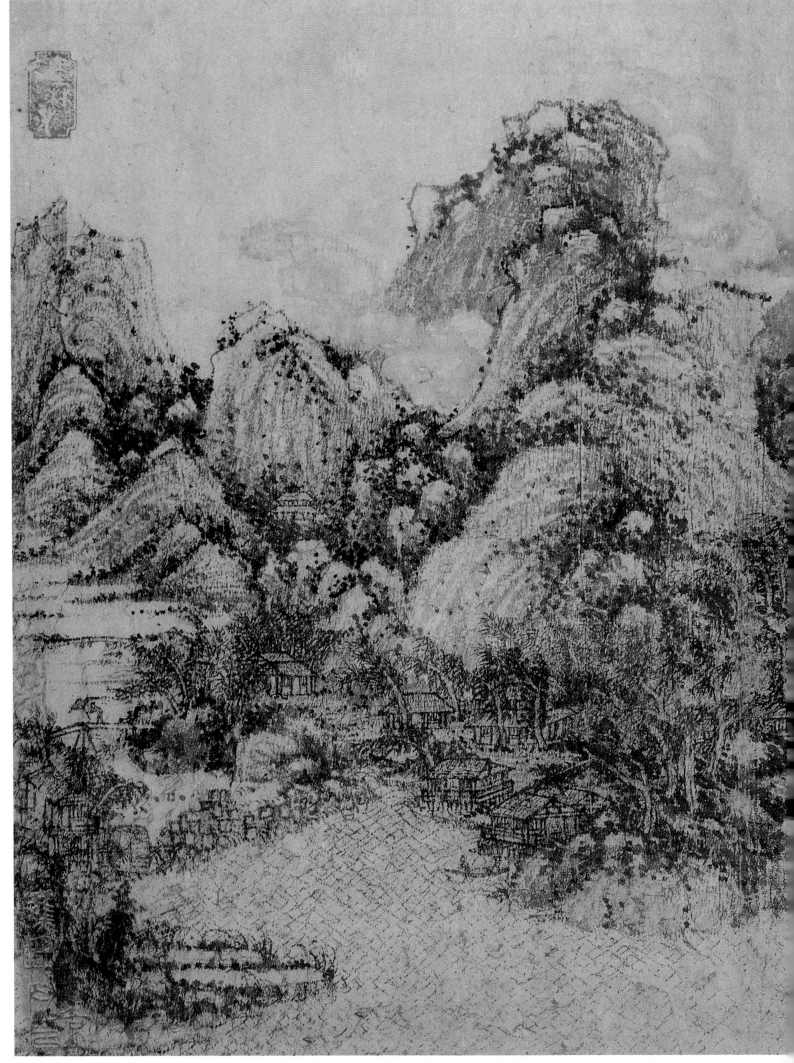

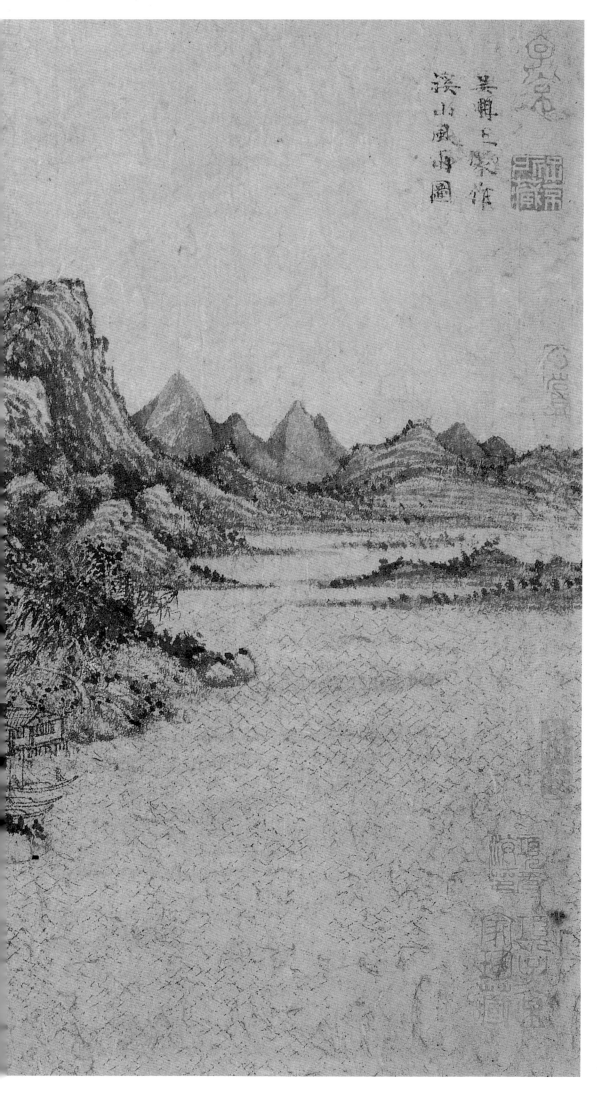

王蒙　溪山风雨图页　元
纸本墨笔　28.3cm×40.5cm
故宫博物院藏

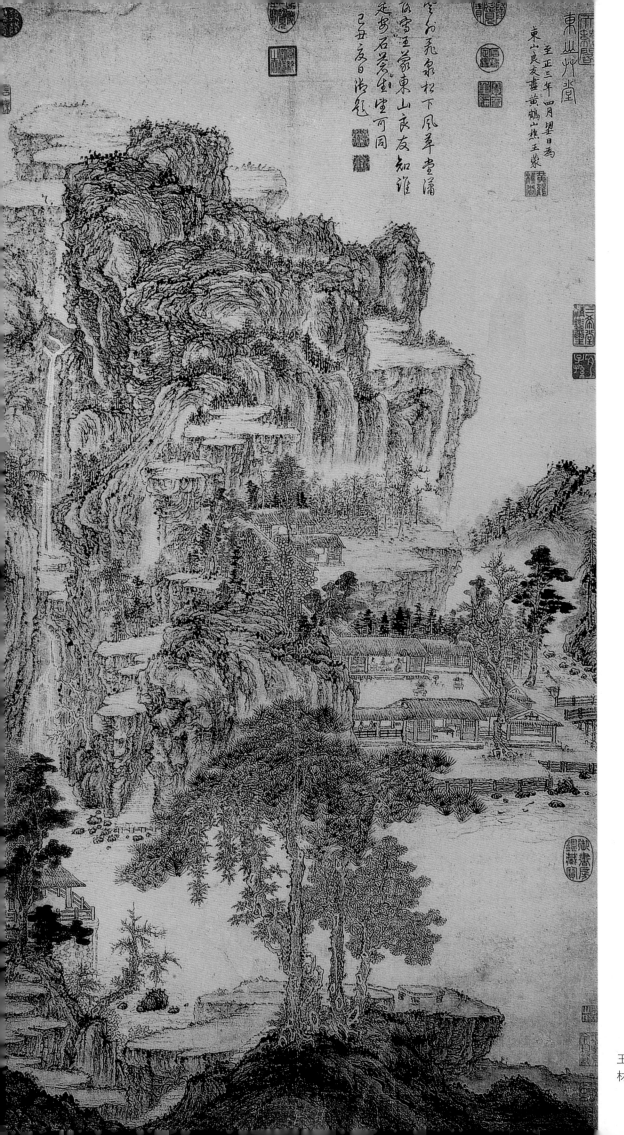

王蒙　东山草堂图轴　元
材质、尺寸、收藏地不详

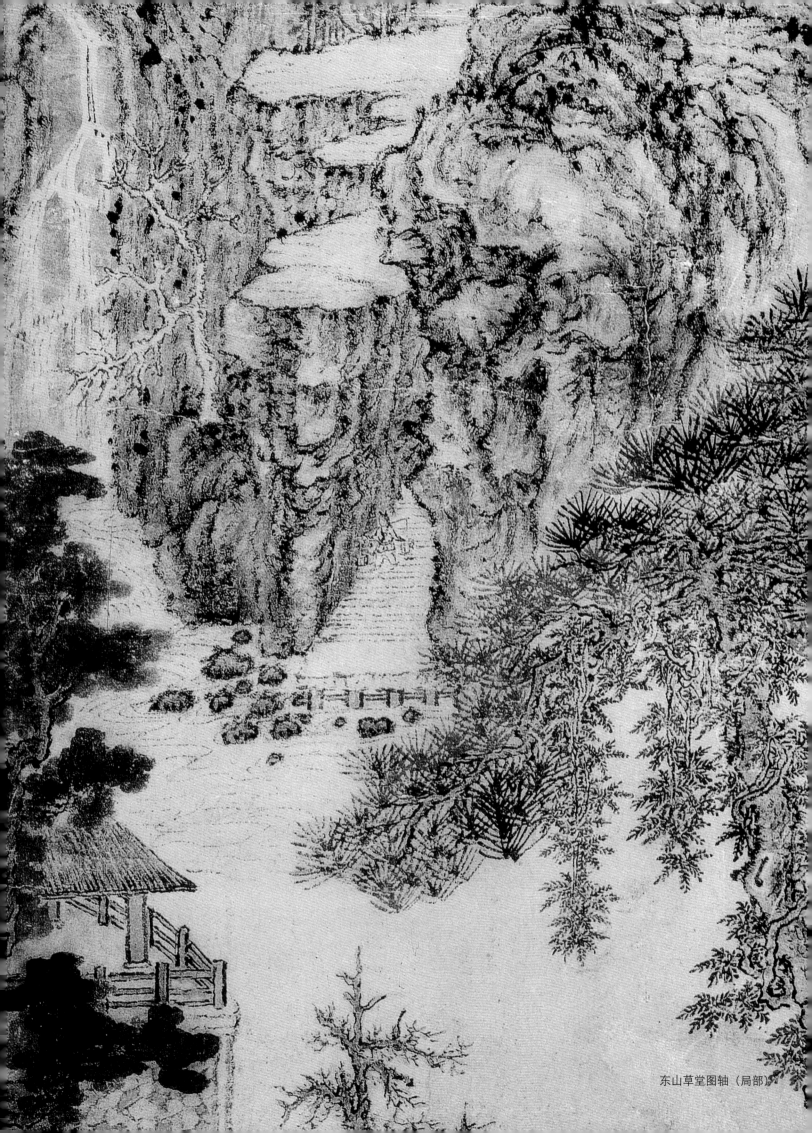

东山草堂图轴（局部）

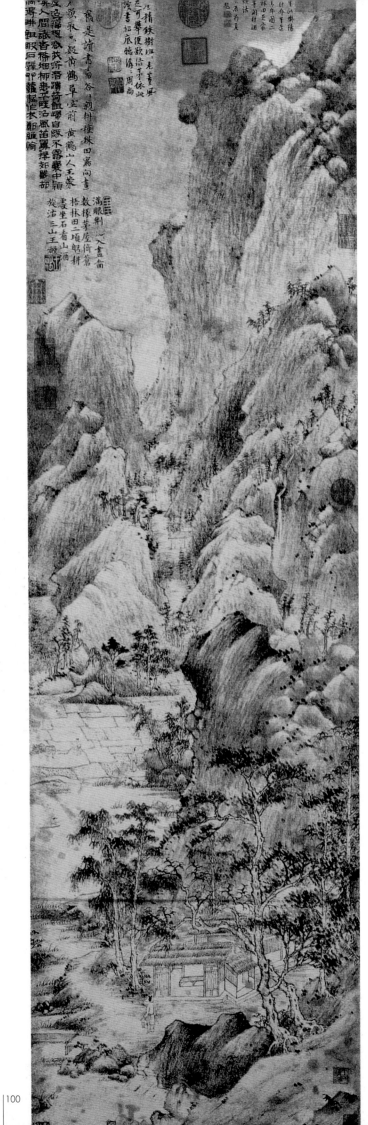

王蒙　谷口春耕图轴　元
材质、尺寸、收藏地不详

谷口春耕图轴（局部）

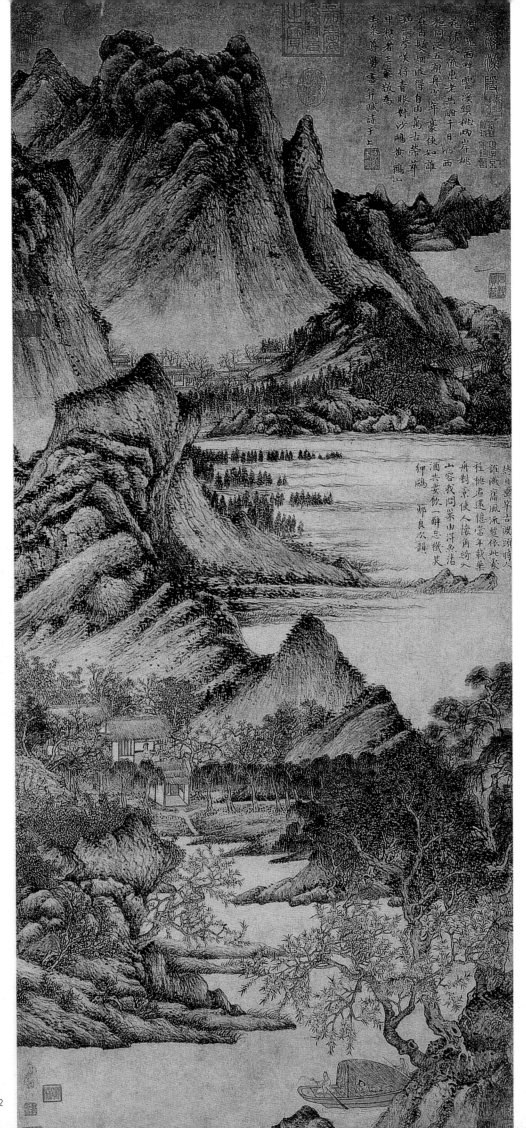

王蒙　花溪渔隐图轴　元
材质、尺寸、收藏地不详

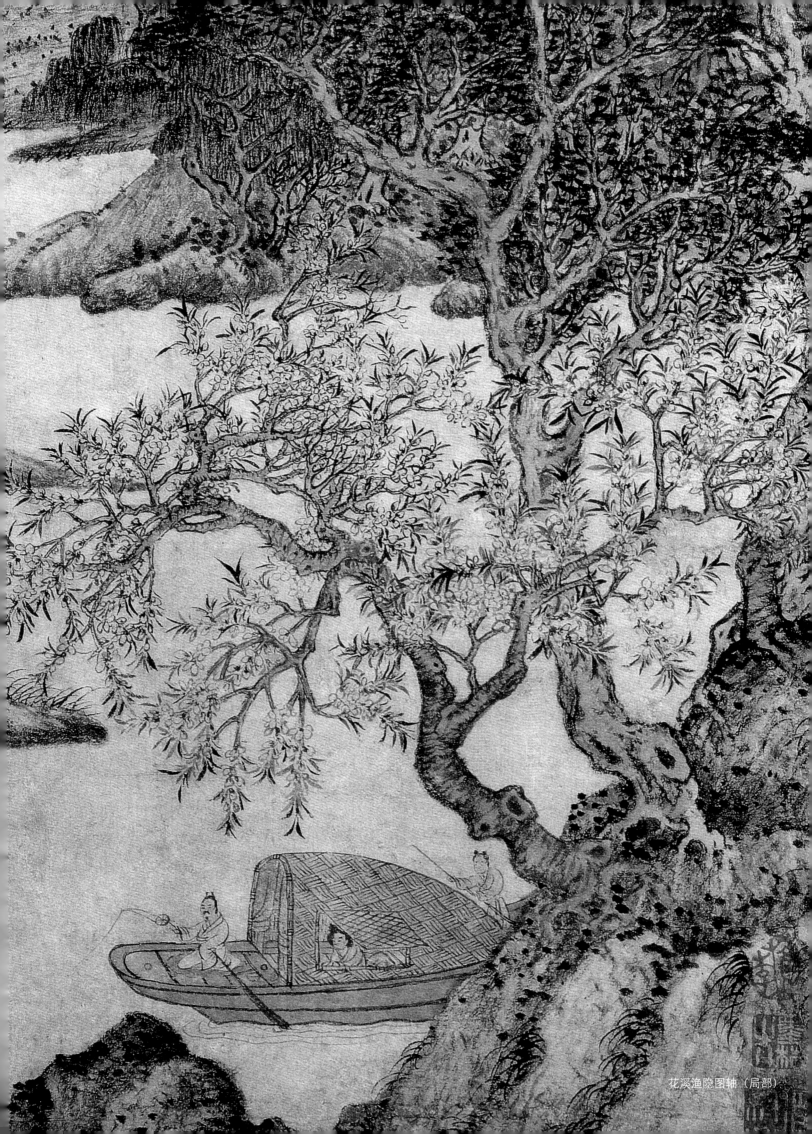

花溪渔隐图轴（局部）

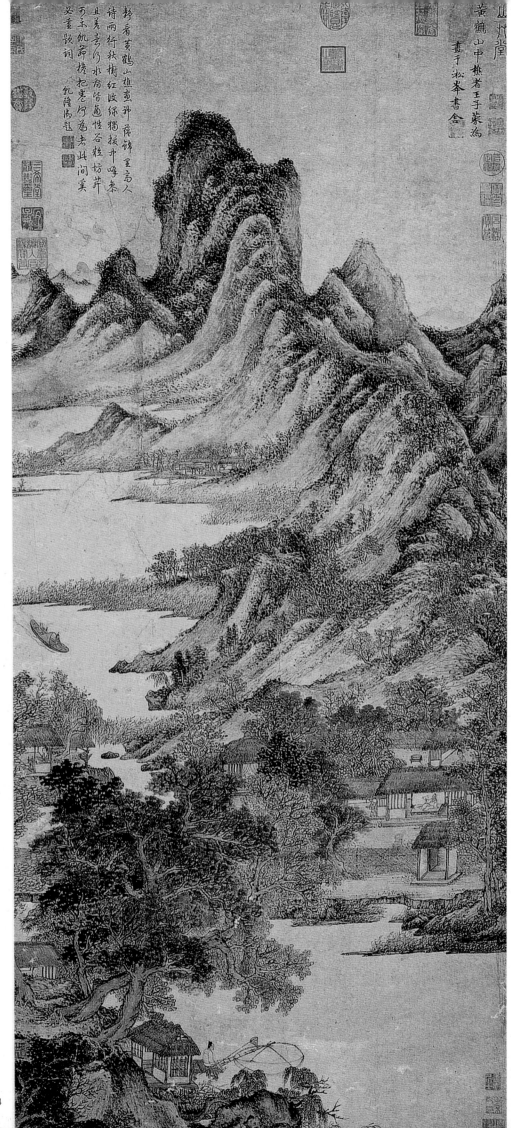

静看黄鹤山樵画抑唐锦里高人
诗两行秋树红收绿犹拔中峰奏
且差亭多水宿皆造性谷柱坊芹
乃不飢前橙抱寒何着去此间美
必重题词
乾隆御题

黄鹤山中樵者王子蒙为
畫于松峰書舍

山灶庐

王蒙 秋山草堂图轴 元
材质、尺寸、收藏地不详

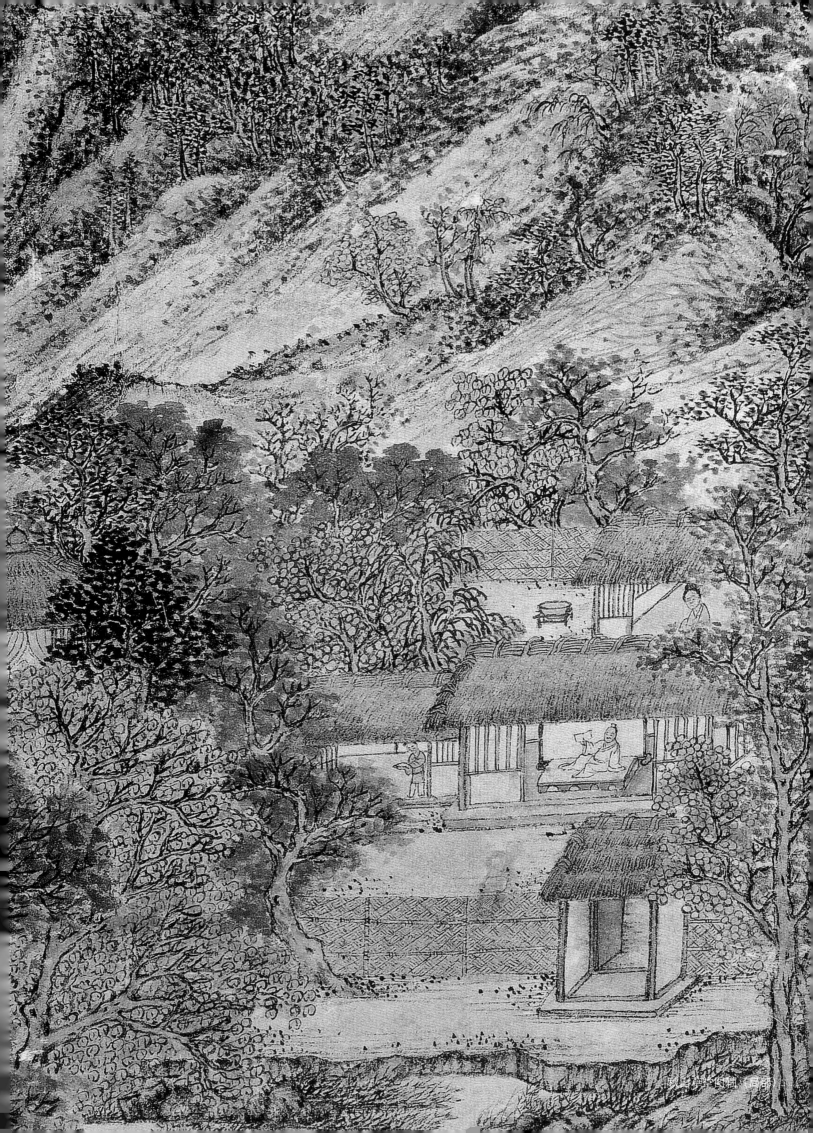

秋山草堂图轴（局部）

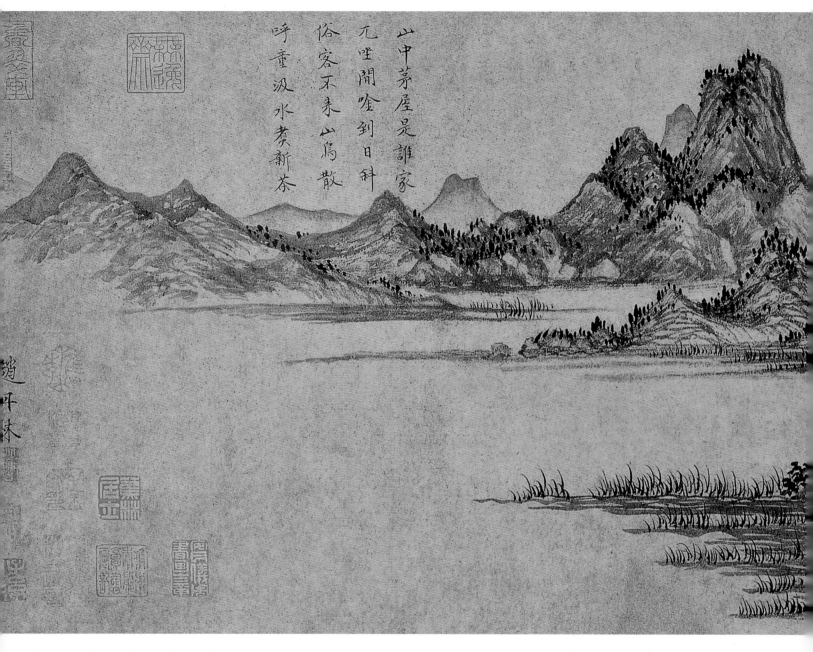

山中茅屋是誰家
兀坐閒唫到日斜
俗客不來山鳥散
呼童汲水煮新茶

赵原　陆羽烹茶图卷　元　纸本设色　27cm×78cm　台北故宫博物院藏

赵原，生卒年未详。原作元，入明后，为避朱元璋讳，改作原。字善长，号丹林。莒城（今山东莒县）人，寓居苏州。善画山水，远师董源，近法王蒙。明洪武五年（1372年）在毘陵作《听松图》，被征至京师，命绘历代功臣图像，应对忤旨，被杀。传世作品有《溪亭秋色图》轴、《合溪草堂图》轴、《陆羽烹茶图》卷等。

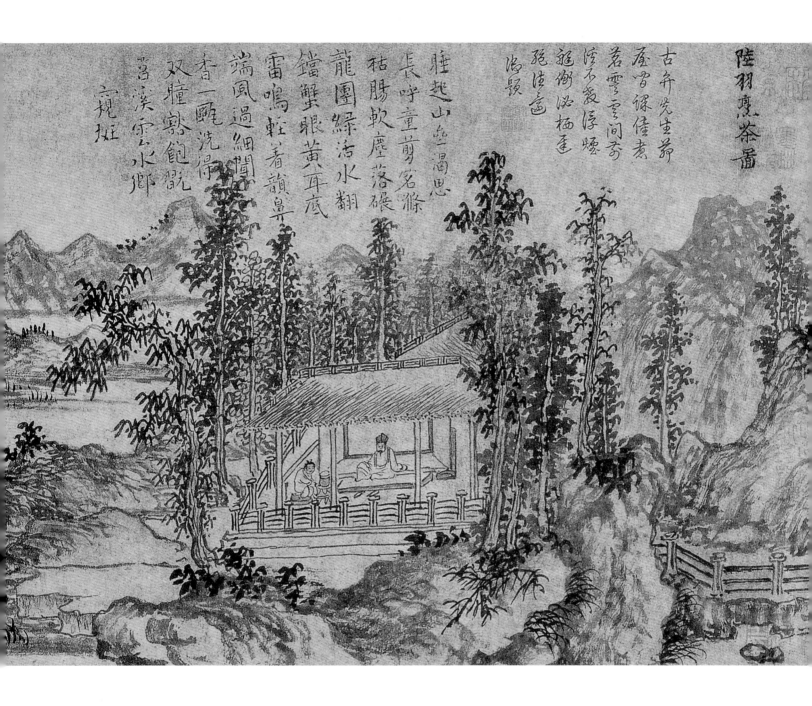

陸羽烹茶圖

古弁先生前
畫嘗躱佳處
茗雲雲間奇
洺不發浮颺
乹幯泛栖蓬
孤淙齒
鴻漸

睡起山童罷思
長呼童剪茗滌
枯腸軟塵落碨
龍團綠活水翻
鐺蟹眼黃耳底
雷鳴蚨着韻鼻
端風過細聞
香一甌洗得
双瞳鎍飽釟
菩溪雲水鄉
窺挺

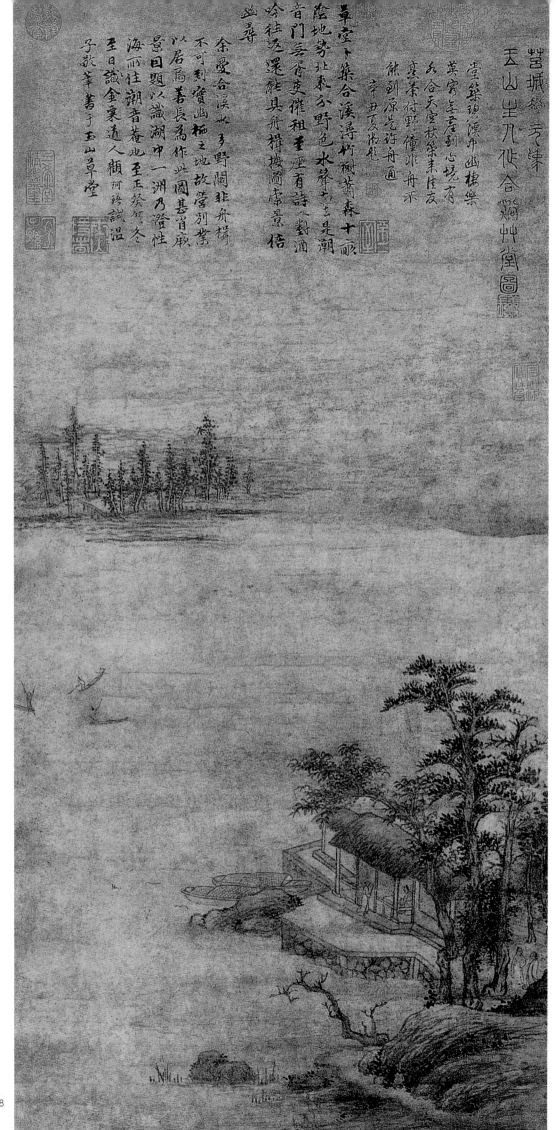

营城柒 无

玉山坐几作合溪州堂图

堂柒琅源巾幽楼乐
莫空至宅到心烧有
天宝状柒耒住友
真荃付野懂非舟承
然到原莞许舟通
辛丑夏尚枢

草堂卜築合溪浔竹槭萧森十畮
陰地势壮来分野色水声玄是潮
音门会香吏催租重座有詩一對酒
吟往远遥能具舟楫披图录景悟
幽尋

余愛合溪此多野闶非舟楫
不可刻寶幽栖之地故营别柴
以居為著長為作此圆甚肯廐
景目题以識湖中一洲乃澄性
海丽往潮香巷此至正癸卯冬
至日識金粟逋人顧何璒試温
子敬菙书于玉山草堂

赵原　合溪草堂图轴　元
纸本设色　84.3cm×40.8cm
上海博物馆藏

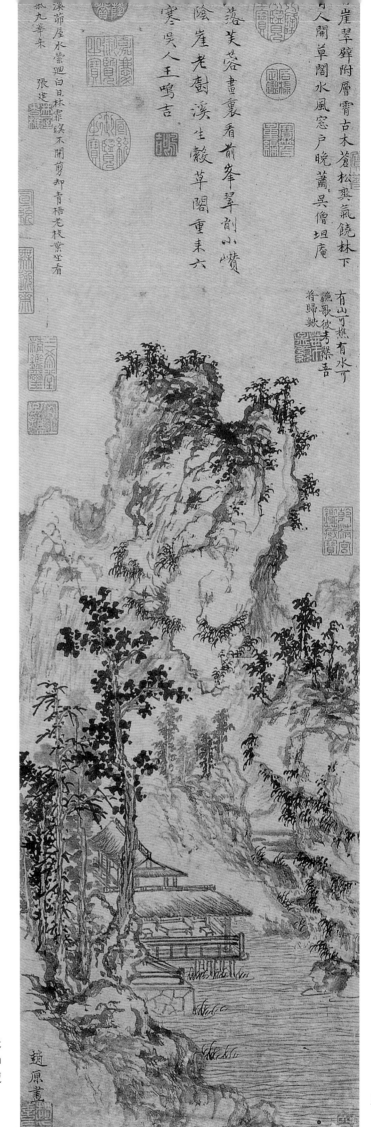

赵原　溪亭秋色图轴　元
纸本墨笔　61.4cm×26cm
台北故宫博物院藏

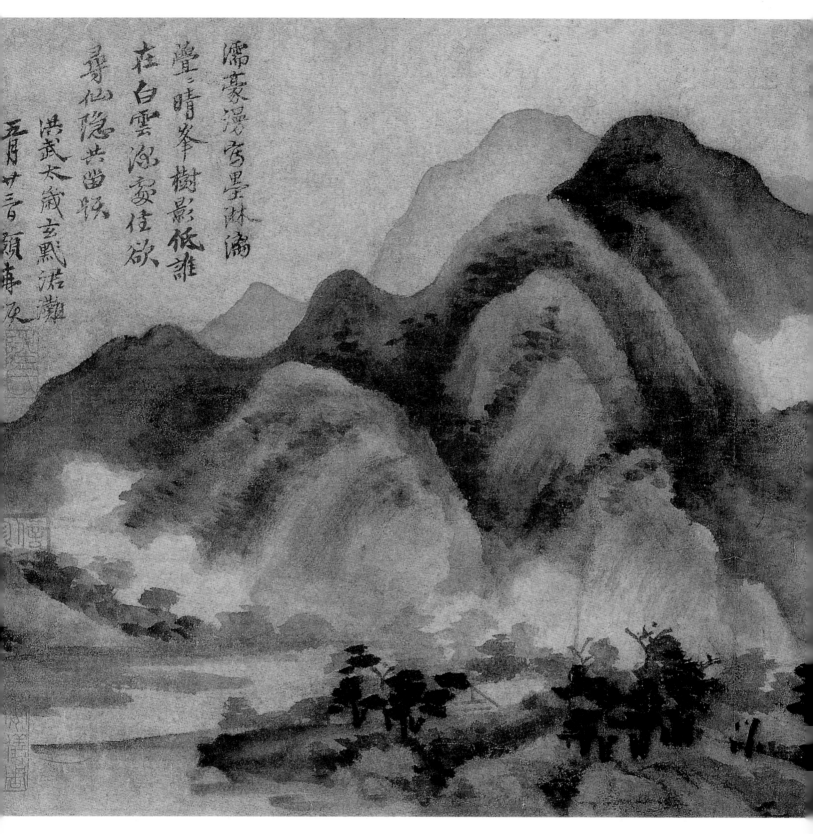

方从义　白云深处图卷　元　纸本墨笔　27.7cm×86.8cm　故宫博物院藏

　　方从义，生卒年不详，元代画家。字无隅，号方壶、不芒道人、鬼谷山人等。贵溪（今江西贵溪）人。道士，居江西信州（今上饶）龙虎山上清宫。工诗文，善古隶、章草。画山水师法董源、巨然、米芾父子，后自成一家。所作云山，大笔泼墨，苍润浑厚，取势奇险。能诗文，并工古篆、隶书、章草。传世作品有《云山深处图》卷、《武夷放棹图》轴等。

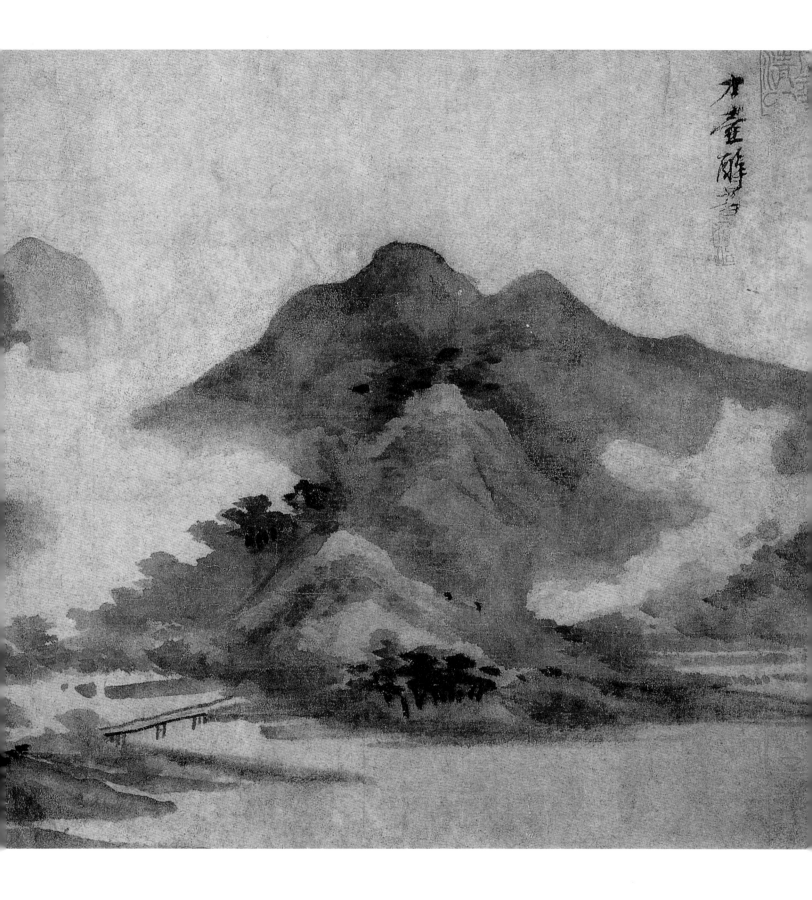

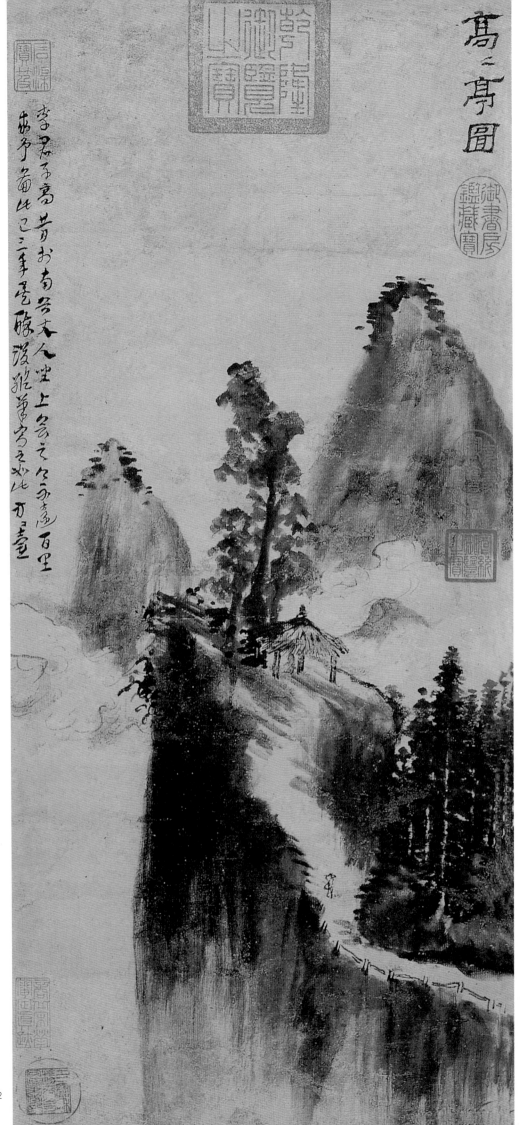

方从义　高高亭图轴　元
纸本墨笔　62.1cm×27.9cm
台北故宫博物院藏